06

世界艺术史
HISTOIRE DE L'ART

[法]艾黎·福尔 —— 著

明媛 —— 译

更新:
文艺复兴影响下的法德

MISE À JOUR: LA FRANCE ET L'ALLEMAGNE SOUS L'INFLUENCE DE
LA RENAISSANCE

中国广播影视出版社

目　录

第一章

法兰西和

佛兰德斯艺术

LE CYCLE FRANCO-
FLAMAND

01 ‖‖ 印染师和泥金彩绘画师

　　文艺复兴的真谛是借着意大利战争才传播到西欧和北欧的。在15世纪的法国和佛兰德斯地区，哥特艺术大行其道，但思想形态的独立意识已经在广大艺术家们身上悄然萌芽。无论是建筑师、画家、雕刻家，还是玻璃工匠，无不保留着中世纪的精髓，虽说有些分化破裂，但还是在发展壮大的。甚至从整体来看，同之前几个世纪相比，15世纪更符合人们对哥特艺术的表面和整体看法。此时的市镇精神已屈服，神学统治卷土重来，但这时的神学思想已经成为文字的奴隶，不再闪耀智慧的火花。大众再次被封建强权的铁蹄践踏，失去心中的希望，他们将目光转向人造的天堂。各大教堂的完美对称就这样被彻底打破了。在噼啪声中，火焰哥特式的装饰一飞冲天，扭动着、舔舐着穹顶，将精神里空洞的镂空骨架变成了建筑物的实际意义。建筑物的镂空变得越来越多，建筑物越来越纤薄，它在盲目追求高度中筋疲力尽，在运斤成风中变得复杂烦琐。疲于奔命的悲苦大众失望地感到，生活已经离他们远去，病态的神秘主义侵袭了思想和行动的各种形态。人们不再相信自身的力量，而是相信神迹——它是一切的解释、一切的答案。除此以外，人们别无他求。

　　尽管如此，这个世纪唯一称得上奇迹的是圣女贞德。她象征着民智大开，象征着人们对抗教士的愚民政策，她是正义翻身反抗诡辩的精神象征。这种因过分虔诚而走了样的纯洁信念的觉醒，在当

时被说成是天命神授，只为了不让人们起来抗争。在圣女贞德驾临之前，老百姓的贫弱是不难理解的。法国北部从未经历过如此凄惨的日子。在 14 世纪末，当地人口减少了三分之二。农民们在森林或采石场里栖身，田地和道路落入武装歹徒之手。响马、强盗、士兵横行乡里，他们打着法兰西、英格兰、勃艮第或是阿马尼亚克王室的旗号在城邦间敲诈勒索。在饥寒交迫中死去的人数比因战乱而死的还要多。鼠疫、饥荒、劫掠、赋税折磨得城市十室九空，到处都成废墟，只剩下一片片贫民窟，所有的工商业和社会活动都停摆了。狼群在光天化日之下在巴黎城中游荡。人们饥不择食，吃着不知为何食物的残渣和垃圾，甚至到了吃死人肉、生吞活剥活人的地步。

一片死寂。

在整整 100 年间，整个法兰西岛①只建起了一座建筑物，那就是巴士底，当时它还只是一座防御工事。那些匆忙建起的大教堂只出现在英国人统治之下的诺曼底和鲁昂，那里尚且有蔬菜、肉类、面包供应和金钱，却没有了希望。当时真正意义上的法国人只是忙着给陵墓雕刻而已，哥特绘画的激情已经烟消云散，堕落入玻璃工艺中，而且不过是在瓦卢瓦王朝中昙花一现——已知的法国第一幅肖像画是吉拉尔·德·奥尔良（Girard d' Orléans，？—1361）为该王朝第二位国王"好人"约翰（John II，1319—1364）绘制的。事实上，当时的艺术家们是跟着封建君主一起流亡的。

查理七世（Charles VII，1403—1461）②的画家让·富凯（Jean

① 即现在巴黎地区。——译注

② 又称忠于职守的查理，法国瓦卢瓦王朝国王，1422—1461在位。——编注

Jehan rey de fauce

Fouquet，约 1420—1481）创立了卢瓦尔画派，他面对英国人的压迫、勃艮第和弗拉芒的繁荣，守住了法兰西岛画师和叙事诗人的气节。除他以外，几乎所有艺术家都涌向那些有工作和安全感的地区。在由勃艮第连接起来的，从荷兰到罗讷河谷的扇形地带，哥特式工匠们蜂拥而入；第戎公爵府成为弗拉芒各大城市同阿维尼翁教廷之间的纽带。人们远离英军占领区，正如雕塑和绘画远离那些被遗忘、被践踏的社会建筑一样。佛兰德斯在 400 年时间里早已成为人们的生活中心，如今这里成为艺术策源地更是大势所趋。从 11 世纪起，布鲁日、根特和伊普尔就声名远扬。这里的大型印染工场和织布工场汇集了一大群贫苦工人，他们组成了强大的同业行会。在这些城市获得自治权以前，每当塔楼钟声响起，他们就会聚在一起对抗法国国王的入侵和商人的财产特权。这里的人口越来越多，声势越来越浩大。到了 14 世纪，布鲁日和根特成功打败了有"美男子"之称的法国国王腓力四世（Philippe IV le Bel，1268—1314）。在如火如荼的发展之中，生命的火花从深层迸发，在关键时刻发展成精神上的燎原之火。艺术也是如此，它诞生于人类对抗死亡、破旧立新的意愿。

事实上，同其他地方一样，个体能量的释放必须以最符合其特点的造型艺术也就是绘画艺术为主要表现形式。新世纪（15 世纪）的弗拉芒建筑在工艺和外观上仍然以尖拱穹隆为特点，因为这是资产阶级财富的体现，但它们内里却很小家子气，带着织布商和酿酒商的气息。复杂的墙面上层层叠叠地罗列着各种雕像，有市政官、商人、士兵，就好像他们每天都在办宴席。墙面上安置着打不开的铅制交叉窗格，这还带有文艺复兴的特点。从上到下，无处不使用黄金，镂空塔楼里排钟一个挨着一个摆放着，就好像一个精雕细镂

的圣龛因摆放在一个过于狭窄的盘子中而显得其貌不扬。线条向上延伸着，但随时都会断裂；窗玻璃和金属破碎、弯折成千百块。建筑物每朝高处升一些，它的宽度就随之减少，空洞感会增加，其实质也就被削弱，这导致它终于忘记了自己扎根大地的初衷、它的功能、它的出身，这是因为它拒绝艺术扮演的角色并在其他表现形式前遁形。要想在锡耶纳或佩鲁贾的中世纪宫殿，与个体造型艺术之间寻找一种崇高的集体造型表现是不可能的（米开朗琪罗曾通过这种个体造型艺术宣告了新秩序的诞生），所以想在佛兰德斯地区，在伊普尔集市同鲁本斯（Peter Paul Rubens，1577—1640）的作品之间找到一座融合了力量与协调感，并带有中世纪一切元素的建筑物，是不可能的。但在 15 世纪的佛兰德斯，社会意识还未完全破裂，假如说艺术家们所体现出来的分化现象愈演愈烈，那么，新一代艺术家要在佛兰德斯出现，要等到意大利诞生新一代艺术家 100 年之后。

另外，佛兰德斯城市具有依赖性。作为英国的贸易伙伴，它无法一下拒绝同法国最富有的省份在纯名义上结成联盟，这些法国省份本身也依附于英国，但佛兰德斯同样无法拒绝同苟延残喘的法国君主制度联手，尽管一百多年前对方曾不断来犯。勃艮第也是一样，它是一个非常古老的艺术中心。在尖拱穹隆的哥特式艺术出现以前，这里是北方罗马风格的主要策源地。后来的法国建筑从中汲取了繁复、奢华的特性，这种注重物质的特性同香槟省、巴黎或皮卡第地区的典型风格相去甚远。当陵墓雕塑在勃艮第，最终在全法国遍地开花时，这里的侧重点也有所不同。勃艮第的陵墓雕塑的人像，不再躺在墓穴阴暗处，圣洁、庄严又精致，而是被安置在温暖的小礼拜堂内，四周都是彩绘玻璃窗和神甫，这些雕像身穿蓝色长袍躺在

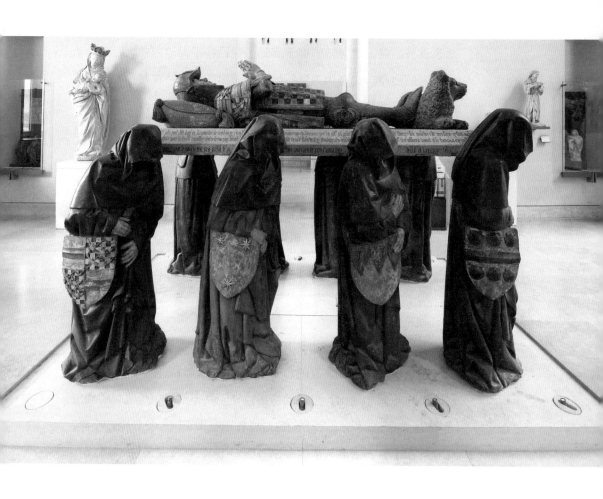

◇ 菲利普·波的陵墓上的雕塑

1494，多色石灰石，181厘米 ×260厘米 ×167厘米，巴黎卢浮宫博物馆

黑色大理石上，由天使守护，由锦衣玉食、收入丰厚的僧侣看护。就拿菲利普·波（Philippe Pot，1428—1493）的陵墓来说，其葬礼之奢华、倒下武士之悲壮、黑衣哭丧者掩面哭泣之哀戚，真是世间少有，深邃的红色和金色在黑暗中闪着血光。

当勃艮第大公来到第戎时，弗拉芒与勃艮第诸省份之间的经济思想交流愈加密切，在两地人民的脾性之间存在着某种更深层的契合。两地生活一样丰富多彩。弗拉芒的生活可能更为深厚，这里气候湿润，工业集中在城市里，日子围着织布机打转，老百姓一头扎进呢绒布料里，大口喝着啤酒；勃艮第的日子可能更有表现力，更讲究排场，从博纳到第戎，在褐金色的山坡上，遍地栽种着葡萄，人们在葡萄园内尽情享受新鲜空气和充沛的阳光，红葡萄酒照亮了人们红润的脸庞，人们的血管里流着热情的血液。弗拉芒的民间重要节日上总离不开大吃大喝，与勃艮第人的口腹之欲如出一辙。在第戎王室的盛宴上，人们着锦穿罗、披金戴银，各种美味佳肴堆积如山。人们粗野地调情，大快朵颐，欣赏着芳草地上的比武、骑兵和马队表演，畅饮着蜂蜜水和啤酒，四处都是绣着纹章的服饰、天鹅绒大衣、丝绸旗帜、艳丽的挂毯。

事实上，在佛兰德斯呢绒商人带着他们的印染织物进入第戎王室的同时，荷兰艺术家们也纷纷到来。在这些艺术家当中就包括梅尔基奥尔·布鲁德拉姆（Melchior Broederlam，1381—1409），他是金色祭坛装饰屏画家，虽然手法仍显稚嫩，却已经像佛兰德斯所有正宗的弗拉芒艺术家一样痴迷于色彩。

和他同来的还有虔诚的神学家兼伟大的雕塑家克洛斯·斯吕特（Claus Sluter，约1340—约1405），他遒劲的风格对后来的法国、德国都产生了深远影响。他从教堂墙壁和陵墓石板中汲取灵感，

其表现力是如此粗犷、宽泛，就连多纳泰罗（Donatello，1386—1466）和米开朗琪罗都为之心动神摇。他是当时北欧唯一有成就的艺术家，凭借着他的个性力量、他的决断，在一种富有表现力的形象中凸显出一种纯粹的精神意念。其他艺术家不过对那些经常出入大公王室间的织毯工匠、金银器工匠、细密画画师产生了少许影响。瓦卢瓦王朝保留着他们家族的传统，有"勇敢者"之称的勃艮第公爵菲利普二世（Philip II，1342—1404）和他的兄弟们身边都簇拥着艺术家：让·班多尔（Jean Bandol，活动于1368—1381）应查理五世（Charles V le Sage，1337—1381）的召唤，从布鲁日来到了勃艮第；保罗·德·林堡（Paul de Limbourg，1388—1416）为专门收藏泥金彩绘本的贝里公爵（John of Berry，1340—1416）绘制了《豪华日课经》，里面布满了精美的小画。在所有弗拉芒艺术家里，林堡第一个感受到，人们世代耕作的土地、呼吸的空气、为我们劳作的牲畜与人类血脉相连；第一个从各种动作姿态、世间万物、夏日低语和冬日白雪中提取出诗情画意；他也是第一个向我们宣告勃鲁盖尔[①]即将来临的人。

至少在欧洲西北部，由于教堂的内壁上装有玻璃窗，就像在意大利一样，限制了壁画艺术的发展，所以这里的哥特式绘画只能借助描金彩绘本来体现其精髓。爱尔兰从6世纪开始，英格兰从7世纪开始，法国则是在8世纪和9世纪，古代艺术、拜占庭艺术以及罗马式建筑便遍布卢瓦尔河到莱茵河一带。圣书、弥撒经本、圣诗

① 指老彼得·勃鲁盖尔（Pieter Brueghel，约1525—约1569）。他的两个儿子，小彼得·勃鲁盖尔（Pieter Brueghel the Younger，1564—1636）和老扬·勃鲁盖尔（Jan Brueghel the Elder，1568—1625）也都是画家。在西方艺术史类书籍中，未特别指明"勃鲁盖尔"是家族中的哪位成员时，一般指的都是老彼得·勃鲁盖尔。——编注

◇ 第戎祭坛画

梅尔基奥尔·布鲁德拉姆，1398，木板蛋彩画，166.5厘米 × 250厘米，第戎美术馆

集、福音书里面开始非常隐蔽、小心地加入了一些笨拙呆板的彩色插图。由于 10 世纪的本笃会教士们非常循规蹈矩，甚至还想收紧这些圣书的制作规则，所以这些彩色插图始终没有多大起色。直到巴黎画派诞生，尖拱穹隆和钟楼在塞纳河两岸拔地而起，穿进教堂中殿的阳光方才映照到圣书上面。

从此便是一片欢歌笑语的美好景象。

同雕刻和建筑艺术一样，僧侣们在绘画领域也不再一手遮天。民间工匠们一头钻进彩绘艺术，尽管圣书仍然是神圣不可侵犯的。不久以前，这些工匠还只是战战兢兢地为每页的大写字母上色，以吸引读者对书中内容的注意。而现在，这些绘画可以占据整页整页的篇幅，让页边不断后退，直至完全消失。传统的金色底色始终没有消失，而是加入了蓝色、黑色、红色、绿色，颜色在上面肆意挥洒！泥金彩绘师具有随意运用色彩的权利，于是，欢快缤纷的色彩绽放。他们耐心专注、乐此不疲，往往会穷其一生在牢不可破的羊皮纸上描金绘彩。这些沉甸甸的书卷，虽然外表其貌不扬，可一旦打开，就宛如一首光明颂响起，如临仙境，如见仙葩。凑近了仔细观看，会发现隐藏在万丈光芒之下的优美的基督教神话传说如同在夏天炎炎烈日下黯然失色的花朵。一切都可以成为占据这些单调书页的题材：大海、树林、鲜血、葡萄酒、天使翅膀上的羽毛、圣徒的长袍、圣女的眼睛和她们的秀发、头上的光环、天国敞开的大门。

15 世纪的佛兰德斯地区，就这样在法国描金画师淘气、稚嫩的尝试中，加入了自己对真实景致和真实面孔的喜好，并事无巨细地将它们细致入微地描画出来。在这种风格融合中诞生了欧洲西北部的绘画艺术。描金彩绘占领了书本，在上面密密麻麻地铺展开来。尽管在那极其有限的空间内，就连空气也无法穿透进来，可是姹紫

嫣红中，画面层次从中显露，人与天地万物间千丝万缕的联系不容置疑。

　　泥金彩绘艺术如果想延续下去，就必须脱离书本的范畴。印刷术的发明为书本带来了翻天覆地的变化，将书本拉下了高高在上的神坛，在平民百姓中不断传播，流传开来。

◇ **豪华日课经中的插图**

林堡兄弟，1411—1416，羊皮纸彩绘，各为 22.5 厘米 × 13.6 厘米，尚蒂伊孔蒂博物馆

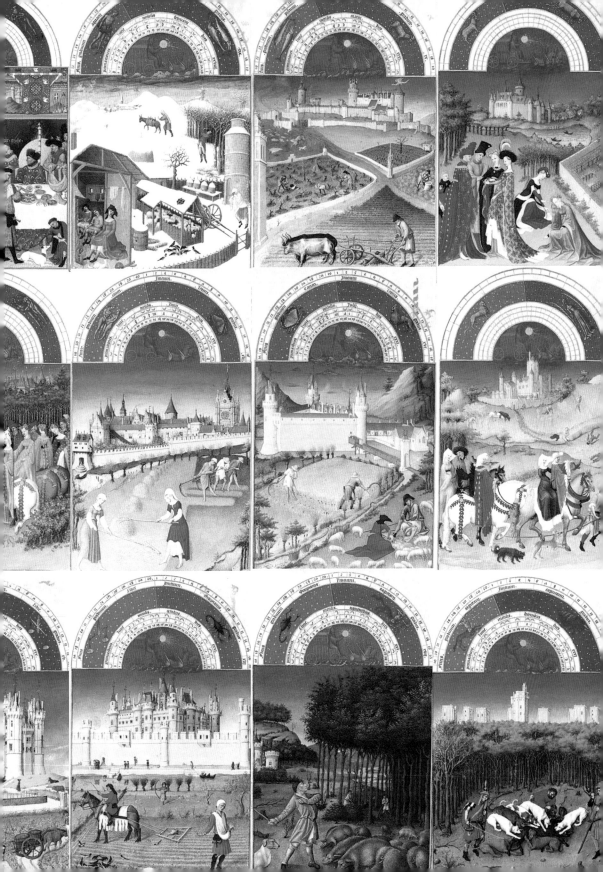

02 ‖ 凡·爱克兄弟

不过，并非印刷术解放了绘画。在古腾堡（Johannes Gutenberg，1398—1468）发明印刷术让书籍在大学和修道院以外的领域普及之前，绘画早已从书籍中脱离。这两大派系一脉相承，满足着同样的需求。由于人们不再建造市场和教堂，市场和教堂的灵魂就必须借助绘画来发扬光大，让其中孕育的希望之种得以生根发芽。凡·爱克兄[1]弟众望所归。他们对自己如此自信也就不奇怪了：他们几乎完全摆脱了前代艺术家的痕迹，好像已经把旧传统抛在脑后。哥特式绘画的色彩表现，是在祈祷书的书页中逐渐成熟的，而他们的画风其实是哥特式艺术的升华。

油画在凡·爱克手中发扬光大也就顺理成章了。他们的使命在于开启新篇章，并把这根来之不易的"金羊毛"传给大众。凭借这根"金羊毛"，他们在颜料中融入了明亮、透明，于是北方画派深邃柔和的亮采、乌云蔽日下天空的光芒、闪闪发光的田野、被雨水润湿的树林、惨白的太阳无法熄灭的光辉一一绽放。扬·凡·爱克的《神秘羊羔之爱》在根特达到了辉煌的顶峰；几乎与此同时，佛罗伦萨人却绝望地看到马萨乔（Masaccio，1401—1428）的《洗礼》

[1] 指扬·凡·爱克（Jan van Eyck，1385—1441）和休伯特·凡·爱克（Hubert van Eyck，约1390—1426），二人为文艺复兴时期尼德兰画家，是尼德兰文艺复兴奠基者，尤其扬·凡·爱克被誉为"油画之父"。——编注

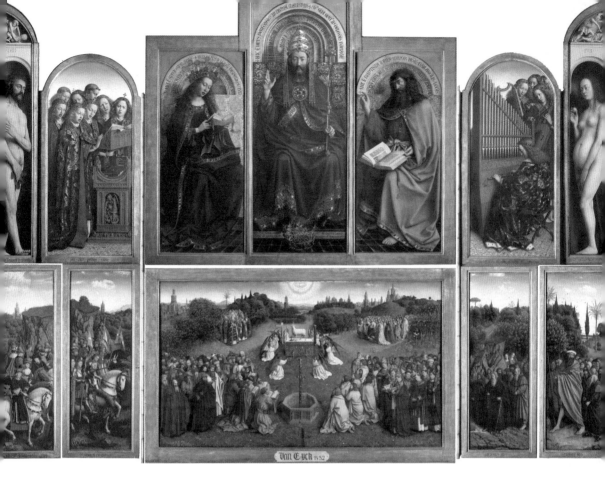

追求形式上的完美。弗拉芒人的虔诚信仰中保留了意大利式不安于现状的感性。他们始终活在中世纪，心如磐石，目光则如彩绘玻璃般闪耀，在不知不觉中，轻而易举、不慌不忙地将北欧引入一片尚未开拓的处女地。

　　凡·爱克兄弟来自比利时马赛克，他们所在的佛兰德斯地区和法国，都属于莱茵河哥特风格以及科隆画派所在的区域。和13世纪的老百姓一样，在他们看来，感性的天堂和内在的天堂之间并不存在冲突。他们同布鲁日的商人以及根特的工业家并无不同——这些勇敢的人热爱他们的工作，正直诚实、心态平和。他们在画面上有意呈现出勤劳的织布工人、制绒工人，还有染布工人。天堂对于

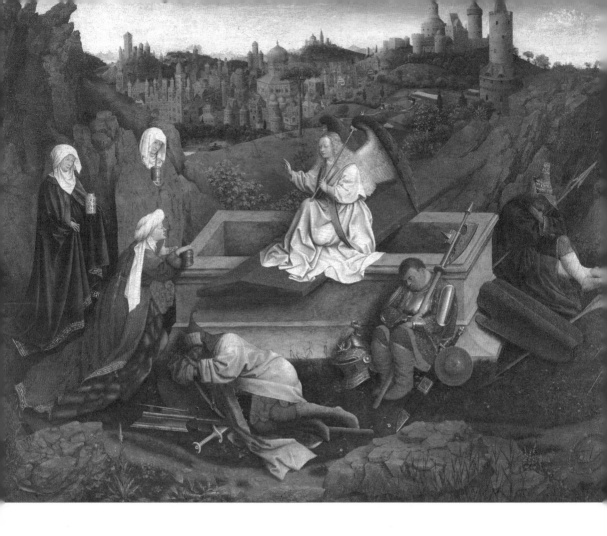

他们来说，是定时祈祷、勤于法事，在贸易和绘画外聆听敬爱的神甫布道，过着简单的生活——只要有色彩光鲜的衣料和精雕细刻的家具，箱子里装满钱币，储藏室里堆满啤酒，衣柜里塞满厚厚的衣物便是岁月静好。他们还在城市间游走，骑着温顺的高头大马时疾时徐，深吸着弥漫新开雏菊清香的芳草气息，沿途是盛开着花朵的灌木丛，满眼是广袤的蓝绿色彩，所有的绿和所有的蓝交织在一起，层层递进，所有的农作物、树木以及消失的地平线，都安置在坚不可摧的和谐之中。这里有厚重的庄稼、密实的耕地，还有深邃的云

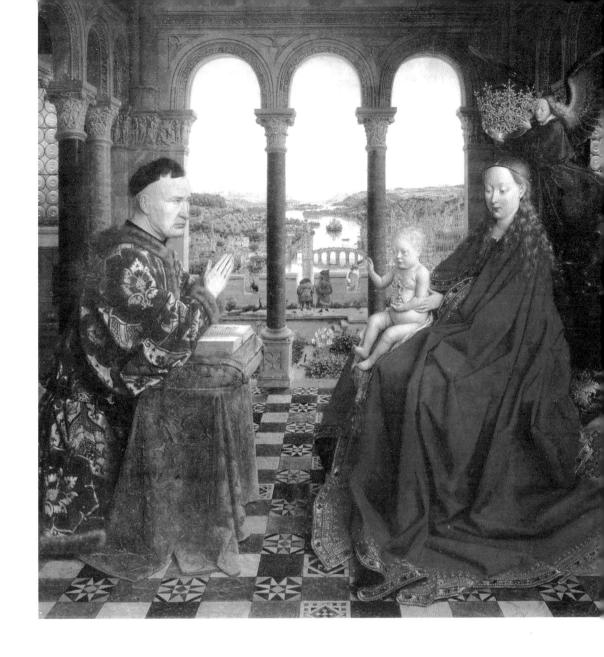

◇《圣母与罗林大臣》

凡·爱克兄弟，约 1435，木板油画，65 厘米 ×62.3 厘米，巴黎卢浮宫博物馆

层横亘长空。雨季来临时，道路崎岖，沟渠水涨漫过田野。这些壮丽的美景便出现在彩绘玻璃后的深宅大院中。

　　人们将画框研碎以便为夹袄长袍染色，或是用它雕刻出带花饰的家具，并将贩卖羊毛和皮草所得用于打造有点粗犷的首饰。幽暗的壁龛中，地毯掩盖住所有声响，弥散着一种庄严的私密感，并被暗色橡木、悬挂在那里的无声的绚丽挂毯凝固在这一空间内。光线朦胧昏暗，无声的人群走进屋子；色彩浓郁丰富，一种平和舒适的厚重感与贫苦人的不幸一样深不可测，无法在阴雨绵绵的天气中消散。在这种没有缝隙的奢华中，深邃的红色、金色和蓝色成为主色调。但长袍和地毯，以及窗玻璃上的红色，在古铜色的背景中此起彼伏，古铜色在所有无声的镜子中游走，金色和古铜色蔓延开来，红色和蓝色交相辉映，这是一种精致沉闷的和谐，珐琅和宝石在此熠熠生辉。

　　佛兰德斯地区的染色和织造贸易兴盛。有钱人家中堆满了绫罗绸缎，当公爵的列队经过时，每家每户的窗口都悬挂挂毯。不难想见，画家们的眼睛不断被这些浓烈、厚重、丰富的色彩和谐所吸引。当他们进入内室，这种色彩和谐体现在开启的大型箱柜中展示着的当地最华美的纺织品，各种华贵材质和色彩搭配交相辉映，相得益彰。这里的男人和女人们只露出脸部和双手，他们身上披着厚厚的长袍，头上戴着暗色的帽子或是宽大的白色头饰，头发、前额和脖颈被掩盖住了。他们的体态和线条被隐藏在衣褶后面，脸部和双手发着幽幽的光，在强烈的色块中同画家的目光交汇。画面构图自成一体，不留一丝空白，令人无法取舍。

　　这就是弗拉芒派的画风，尤其以凡·爱克兄弟为代表，他们最早以写实手法呈现人物形象。他们毫无任何添加，忠实地再现皱纹

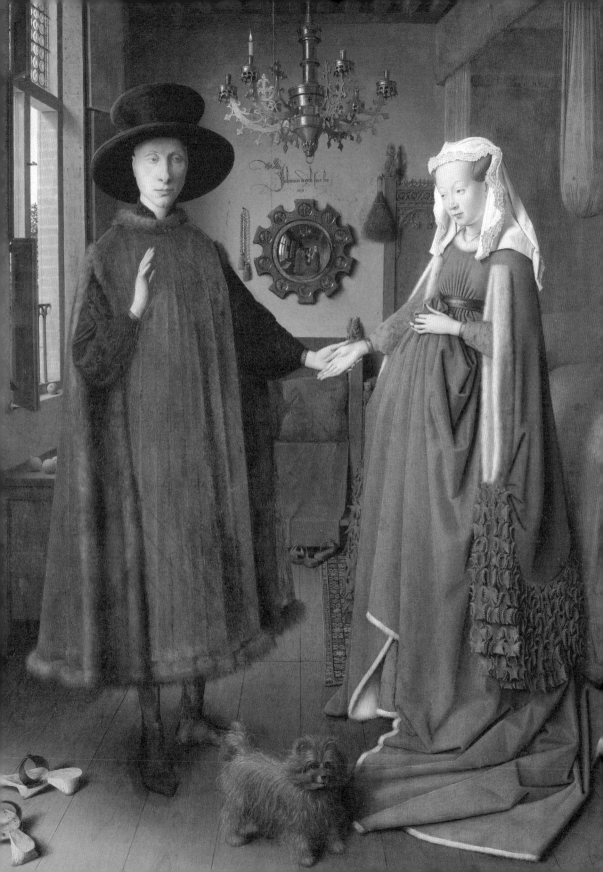

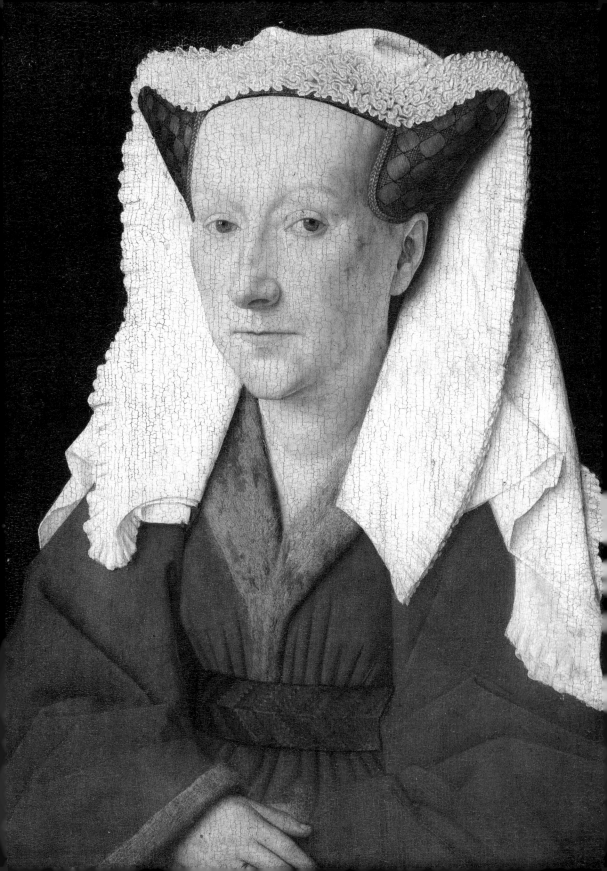

扬·凡·爱克，1439，木板油画，41.2厘米×34.6厘米，布鲁日格罗宁格博物馆

◇《玛格丽特·凡·爱克肖像》

的分布、形态以及走向，毛发的数量，肌肤的纹理。通过物质再现人物精神，所思所想一点一点塑造出了脸部：那些贪婪商人和诚实商家的脸；埋头劳作中的女人们（她们身上几乎始终背负着重物）的脸通常是庞大、丑陋的，长长的鼻子，宽大的嘴巴，嶙峋的下颚，皮肤或贴在脸部骨骼之上，或耷拉着布满了皱纹。他们充满力量和沉静，浓密充实，在厚重的颜料下，呈现赤裸裸的真实感，就好像是从肌肉、神经、血肉、骨骼中雕刻出来的。绝不千人一面，却也没有一处虚假。每个人都在画家笔下忠实再现，每个人都是活生生的，不是过去的形象，也不是未来的样子，画面展现的就是画家所描绘的他们的生命在那一时刻的模样。但画面上有这么多张脸，有捐赠人、下跪的修女和合起的手，有市政长官、法官、教会成员，一种典型特色从我们混沌的记忆中产生，就如同香槟区或皮卡第地区的雕刻师在石头中雕刻出脸部的典型手法。中世纪在这里延续，将每一种元素耐心地叠加起来。从近处看，保留了自己的特色，而从远处看则形成了一种紧凑团结、密不可分的整体。此外，为维护共同的利益，佛兰德斯画家拥有共同的道德标准——他们和中世纪时一样继续归行会管辖。当凡·爱克兄弟抵达根特时，当地的画家行会存在已久。相对于织布工人行会、铁匠行会、染布工人行会或是啤酒酿造者行会来说，画家行会并未享受优待，没有特权。

03 Ⅰ Ⅰ 神秘的佛兰德斯

尽管南方的个人主义绘画的影响力在阿维尼翁是如此强大，但由于弗拉芒人是如此自信，所以想要触动佛兰德斯艺术其实是不可能的。无论是凡·爱克兄弟、彼得鲁斯·克里斯蒂（Petrus Christus，1410—1475）、老迪里克·鲍茨（Dieric Bouts the Elder，约1415—1475），还是他们的追随者雨果·凡·德·古斯（Hugo van der Goes，约1430—1482）和阿尔贝特·凡·奥沃（Albert van Ouwater，约1410/1415—1475），都没有受到南方画派的影响。尽管如此，在建筑师和手抄本交流的助推下，意大利和北欧之间长久以来都互通有无，而且我们可以确定：从14世纪末开始，北欧的画家就已经了解乔托（Giotto di Bondone，约1267—1337）及其画派；从15世纪开始，就有意大利画家来到北欧生活。可即便意大利盛情款待了那些北欧画家并购买他们的作品，也是为了学习佛兰德斯的绘画技巧。佛兰德斯直到经历了长达一个世纪的物质匮乏和精神贫乏以后，才对意大利俯首称臣。安特卫普起义以后，意大利往佛兰德斯输送了重要的艺术养分，这让这些北方人没有放弃自己的绘画天分。

罗希尔·范德魏登（Rogier van der Weyden，约1399—1464）同凡·爱克兄弟一样保留了自己的弗拉芒风格，但采取的方式却不一样。他学习意大利比他的祖国皈依罗马天主教早了整整100年，

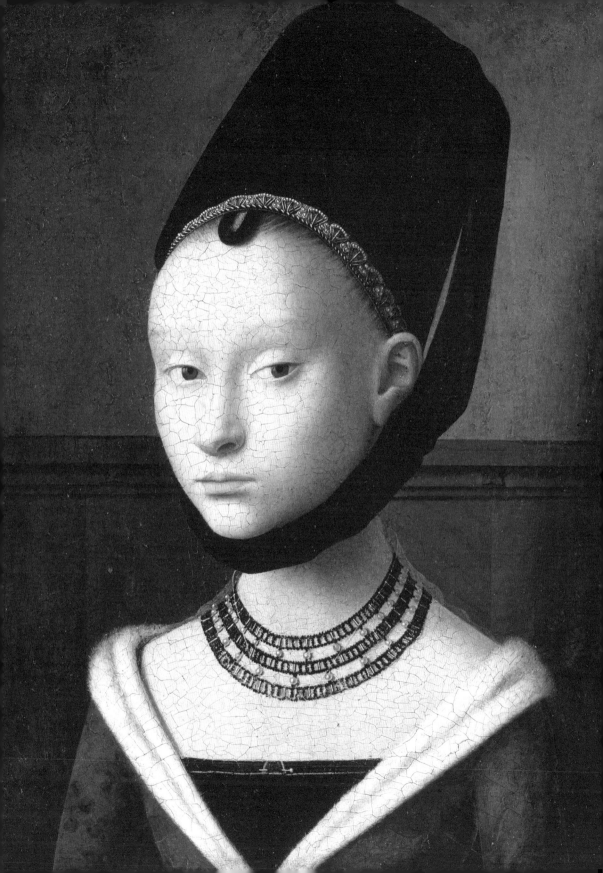

而且他的学习也更见成效。这是因为他拥有自信所赋予的自由，他看到了能确保意大利绘画发展的启示、教育以及它们所辐射的力量和光芒。他曾经循着乔托在墙壁上绘制的线条来作画。托斯卡纳人的先知天赋在他身上找到了共鸣，尽管这种艺术上的回响在北欧神秘主义的影响下略显嘶哑和低沉，但更显人文特色。

范德魏登的作品本质上反映出一种强大的和谐与不透明的光泽，它非常强调色彩，作品呈现出戏剧化的生活场景。他为天使们插上火焰翅膀，在层层渐变的蓝色天空上挥洒出绛紫色。范德魏登从他的民族那里继承了凸显要素的力量，能用羸弱的身躯来表现贫穷，用脸部肌肉的强烈颤动来表现内心的痛苦。他用这种力量开启了地狱之门。他用浓重的曲线描绘出有血有肉的真实肢体与骨骼，从形体中勾勒出抽象的含义；他用一种戏剧化的动作将形体同紧凑的题材和华丽的色彩一起呈现，将尸体的中心转移到伸直的双臂前端，厚重衣物下的肩膀和胸膛若隐若现，带着白色头饰的脑袋倾斜着，脖子和双手扭曲着，进一步显示出他们的绝望。一切都在下坠，膝盖弯曲，前额低垂，只有严密的画面在美好生活中支撑着这种失望，就如同一曲颂歌在时起时伏中安慰着那些落魄的人。但这种歌声中带着撕裂的音调，带着一丝神秘。

佛兰德斯刮进了一股新风，打破了这片乐土的宁静，它搅得自私自利的商人们坐立不安，撬开了他们满溢的钱箱，打开了密不透风的房门。这些人物形象原先只是在或精致或华丽的帷幔中间的地毯上或跪或坐，如今他们竟出现在教堂的石板上，或行走或匍匐，以晚期基督教建筑的复杂装饰为叙事框架。带着镂空雕花的小尖塔和小尖顶在画面上铺陈开来，彩绘玻璃射出万丈光芒。

在佛兰德斯和法国的手抄本中同时出现了同样的神秘热情。捧

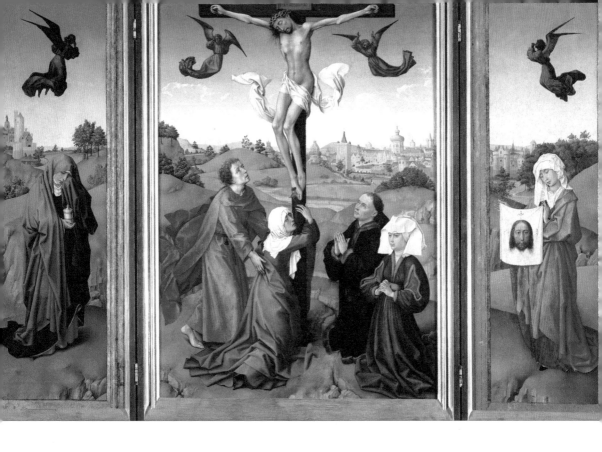

◇
《耶稣钉刑》

罗希尔·范德魏登，1443—1445，木板油画，维也纳艺术史博物馆

着黄金圣骨盒的仪仗队伍在街道前行，黄金制的大天使傲视各大城市，这里满是镂空石雕建筑、尖尖的山墙、狭长的塔楼、通透的花饰，蓝天与太阳的光芒穿透了教堂和房屋的狭窄玻璃窗。艺术家的所有神经和钟声一起震动，掺杂着饥饿、祈祷、梦想、失望，万般滋味。什么都无法表现出泥金彩绘手抄本在衰亡之际释放出的最后那点余光，就好似法兰西–佛兰德斯绘画问世之初的感官触动，泥金彩绘的余晖都凝聚在书页之中，绽放出黄金与火焰的绚烂色彩，像彩绘玻璃窗一样熊熊燃烧。地狱之火与炽热的火焰带着更为阴沉的反射，让血色残阳的光芒变得更红。法国战火的硝烟和倒在血泊中的弗拉芒人那起义的星星之火已经开始燎原。

　　现在轮到佛兰德斯遭受痛苦了。尽管这里还没有陷入法国北方各省的惨状，仍然还很安全，一切都在运转，一片欣欣向荣，可是

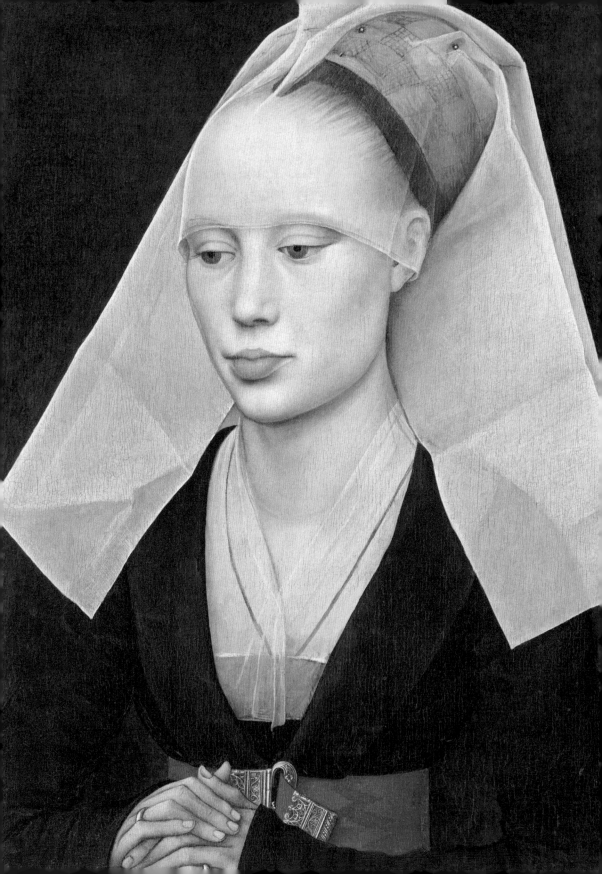

这里开始慢慢感受到勃艮第公国的重压。佛兰德斯的所有财富都被用来支付公爵举办的庆典的费用、与法国开战的庞大开销，英国则越来越多插手根特的工业和布鲁日的商业。根特和布鲁日也争斗不休：根特帮助公爵镇压布鲁日人的起义，而公爵又借布鲁日人之手来平息根特的叛乱，荷兰与瓦隆地区的宿仇即由此而来。还有列日和迪南在不久后也遭到西班牙的入侵，穷苦百姓流离失所，惨遭火刑和屠杀，四代人饱受战乱之苦，历史悠久的重要建筑被洗劫一空，只剩下断壁残垣。

　　布鲁日正在慢慢死亡。从 15 世纪末开始，这里的港口就逐渐被泥沙淤塞了。凡·爱克家族最后一个成员就曾目睹了这座城市想要突破困境的尝试与失败。罗希尔·范德魏登离开意大利后去了布鲁塞尔；来自法国亚眠的细密画画家西蒙·马米翁（Simon Marmion，1425—1489）则来到根特投奔"好人"菲利普三世；老迪里克·鲍茨虽说留在了布鲁日，可他毕竟是荷兰人，留在这里也是情有可原；雨果·凡·德·古斯是根特人，而汉斯·梅姆林（Hans Memling，约 1430—1494）则同凡·爱克兄弟一样来自莱茵河地区。布鲁日这座显赫的城市仿佛再也无法借着盛宴和活力来吸引广大艺术家。即使有几个人勉强来到此处居住，也只是出于艺术家们在社会不尽如人意时所常有的某种怪癖，因为这种怪癖，他们会成群结队地流连在那些即将消逝的美好事物周围。诚然，这些眼睛里发着光的艺术家们仍然可以在布鲁日发现丰富的色彩：红黄绿色的外墙构成渲染的画面，这些建筑物高耸入云，在空中形成生动、凝固、深邃的色块，在一望无垠的平原上，庄稼组成一袭华丽的袍子，同塔楼一起，倒映在波光粼粼的水面上。

◇ 波提纳利祭坛画

雨果·凡·德·古斯，1476—1478，木板油画，253厘米 ×141厘米，佛罗伦萨乌菲兹美术馆

如果想要参加庆典，这些艺术家只要从布鲁日动身前往根特就够了。"好人"菲利普三世在那里依照勃艮第的习俗举行前所未有的盛大庆典，游行、宴席、骑射，应有尽有。这些艺术家在根特受到了雨果·凡·德·古斯的款待。

　　古斯是一位强大的画家，他过于温柔多思，不可能感受不到人间疾苦，他太讲究感官享受，所以无法忘记盛大的宴席、土地的风味、当地的五光十色。深邃湿润的大地上有着闪着幽光的枝叶，无声的生命如朝露、汁液，如同蒸腾的水气，在这个纷繁的世界中生生不息。凝重沉思的面孔和旺盛的繁殖力无不让人感到，在浮渣之下，隐匿着一汪深不可测的清泉。但布鲁日还是在渐渐死去，就连佛兰德斯也遭了殃。在喜庆的欢宴之下，在以黑色和红色为主的沉闷色调里，在锦袍、旗帜和帷幔的晃动中，透出的却是丧服和鲜血的颜色。

　　隐藏在王公贵族的花天酒地和商人们的豪华排场之下的弗拉芒生活的神秘真相，就这样从内里浮出了水面。修女和底层老百姓所生活的佛兰德斯的隐秘和悲惨的一面也显露了。米什莱（Jules Michelet，1798—1874）在《法国史》一书中曾经写道："艺术家们目睹了神秘工匠的出现，其中包括异端教派的教士和能够预知未来的织布工。这些人好像从鬼门关里走出来一般，惶惶不可终日，脸色苍白憔悴，仿佛是斋戒饿出了幻觉。"从老迪里克·鲍茨的作品中也能看到这一形象，其作品中充斥着暴力病态的苦行僧、被压扁的人物、砍下的头颅、血流成河、忧郁又温柔的受人爱戴的殉道者、面目可憎的刽子手。我们在当时的手抄本和让·马鲁埃（Johan Maelwael，约1370—1415）描绘苦难的画作中也能看到同样的场景。当时马鲁埃刚刚从荷兰来到在英法战争中变得满目疮痍的巴黎。

◇

《最后的审判》

梅姆林' 1466—1473' 木板油画' 223厘米×305厘米' 格但斯克

国家博物馆

他的作品里充满着仇恨以及不能逃离人间地狱的辛酸。他向往荷兰田园诗般的乡村生活，那里的草地遍布树林和溪流，远处丘陵起伏，牧场肥沃，富饶的乡村里青蓝色氤氲升腾，依稀可看见远处城市的城墙、钟楼和塔楼。

梅姆林则恰恰相反，完全听天由命。他心中的爱压过了仇恨，追求内心平静的修女战胜了挨饿的织布工的狂躁。而这正是布鲁日的末日。他沿着沉睡的运河漫步，看着白云在水中消失，他盯着在风中飞舞的落叶落在水面上，欣赏那沿着墙壁一泻而下的紫藤花轻拂水面。他在修道院的庭院中久久驻足，满院梧桐飞落叶，在外墙熠熠生辉的玻璃窗后面，毫无生机，一片死寂。仿佛是为外界这么多年的尘嚣、光鲜和物欲的肆虐赎买安宁，梅姆林的代表作以修道院为主题。可能他并不喜爱弗拉芒的真实景色，而是甘愿在苍穹之

下漫步在泥泞的土地上呼吸着新鲜空气——也就是我们翻阅福音书时所能欣赏到的景象：书页上用蓝色和粉色精心描绘成的精致画面。

　　他似乎极少出门，只是透过窗户来观察外面的世界，这导致他笔下的人物形象是以远距离状态呈现的，画中景色朦胧写意。人世间所有的不幸他都能看出端倪，但他不是在自己的经历中感受这些不幸，而是借助他笔下男男女女的姿态表现出来：这些人对称地分列两边，双膝跪地，脸上显露的是几代人积累起来的痛苦，男人脸部瘦削、没有血色；女人面孔忧郁柔和，还有些痛苦，由于便帽盖在额头和太阳穴之上，所以脑袋有点被拉长。扬·凡·爱克笔下那些丰满、红润、吃得很胖的人物形象到哪里去了？还有那个用色饱满、气度从容自信的扬·凡·爱克到哪里去了？梅姆林为人谨小慎微，还有些腼腆，他的耐心和专注力非常惊人，可以说他是一个有点病态的艺术家。他身上有一种被禁锢的神秘光环，性子沉静，喜欢版画、古籍、小提琴和诗歌。他本性善良，乐善好施。如果说他笔下的殉道者确实叫人心有戚戚，他描绘的那些刽子手却不如其他人笔下的那么可怕。他过分追求细节，以至于失去了个性的力量。戏剧场景的展现也在他对细枝末节和精巧和谐的追求中被冲淡了。但值得一提的是，梅姆林用色纯粹亮丽，红色和黑色上泛着一种澄澈的流光，可以同日本漆器上的色泽相媲美。另外，在当时和下一个世纪（16 世纪）的佛兰德斯绘画、德国绘画、意大利的锡耶纳画派的某些作品中，也出现了这种色彩。更出人意料的是，在拉斐尔、法国的让·马鲁埃以及克卢埃父子 [①] 之前的一些不知名画家的作品

[①] 　让·克卢埃（Jean Clouet，约1485—约1540）和弗朗索瓦·克卢埃（François Clouet，约1515—1572）。——编注

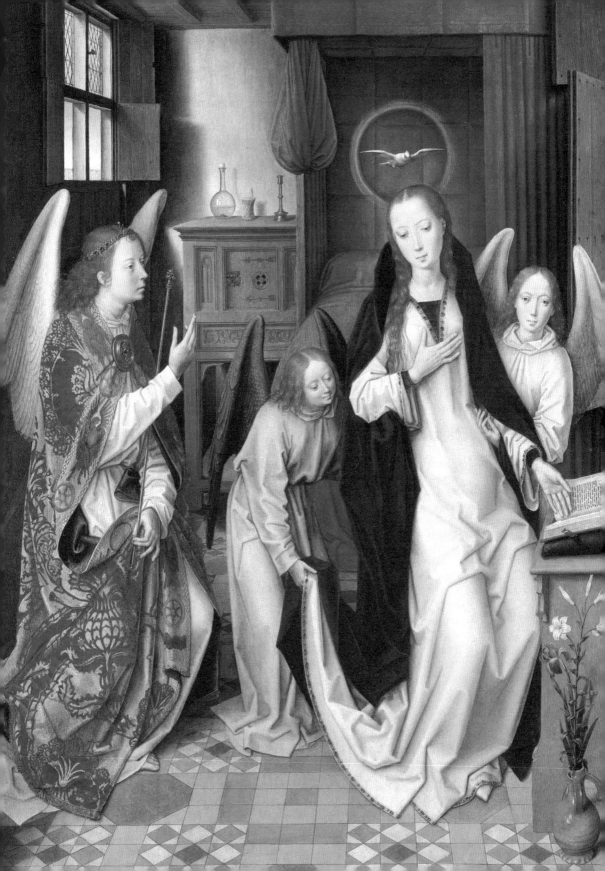

中，也可以看到它的踪迹。

这并非本世纪（15 世纪）欧洲绘画同日本之间出现的唯一关联，更妙的是，这些欧洲作品和同时代的日本有着千丝万缕的联系。在 15 世纪的锡耶纳画作中，眼睛狭长和脸孔拉长的画像比比皆是，仿佛出自某位日本画师之手。皮萨内洛（Antonio Pisanello，1395—1455）和后来的丢勒（Albrecht Dürer，1471—1528），以他们各自的方式诠释动植物形象；梅姆林、彼得鲁斯·克里斯蒂、雨果·凡·德·古斯等弗拉芒画家，都曾绘制过一些小型肖像，比如勃艮第公爵身穿黑袍，脖颈上挂着金项圈，下巴无须，脸色苍白，一副追求享乐的土者气派。这些作品用色纯粹和谐、对比巧妙、线条坚毅，不禁让人联想起同时期遥远东方的绘画艺术。这莫非是一种巧合？也许不是。既然当时葡萄牙人已经为欧洲港口带来了漆盘和漆盒，那么同时登陆的还有日本画家吉山明兆（Minchō，1352—1431）、天章周文（Tenshō Shūbun，约活动于 5 世纪）和雪舟（Sesshū Tōyō，1420—1506）等人的作品也就不足为奇了。

04 || 罗马的追随者

　　这种色调的纯粹和透明，材料本身流露出来的完美无缺的华丽看起来是如此坚硬、浓缩，宛如一颗黑色的钻石散发出自身的光辉，这些构成了晚期布鲁日画派的特征。我们甚至可以从约阿希姆·帕蒂尼尔（Joachim Patinir，约1480—1524）的作品中发现这些特点。帕蒂尼尔的风景画最具诗情画意，笔触最为感人，他笔下的乡村劳作有力写实。他可谓老彼得·勃鲁盖尔的祖师。他独自走在乌云密布的天空下，这里的平原植被浓密，土壤肥沃，森林和农田交错相连到远方。他不再活在这个时代里。当他注视着这一切，是为了从眼前凝固的和谐里找到作画的素材。杰拉尔德·大卫（Gérard David，1460—1523）是梅姆林的弟子，他在世间万物中只注意到如同宝石般纯粹、色调如同湖水般深邃的材质。他笔下的面孔，就像当时所有弗拉芒画家描绘的那样，带有岁月、贫苦、身体受苦和烦恼的印记，并且忠实地向我们展示这一切。但他首先是个画家，他没有凡·爱克兄弟的品质，离鲁本斯的精神还有100年。无论是描绘各类材质的物件，还是人物的样貌，他都专注和用心；他描绘的受难场景中，那些血肉模糊的被剥了皮的人、滴着血的刀刃，让人联想起刽子手身上的红袍。这种用色上的交相呼应，恰恰反映出割开受刑者皮肉的刽子手的冷酷无情。

　　杰拉尔德·大卫坚持用色和协调的无懈可击，并始终无怨无悔。

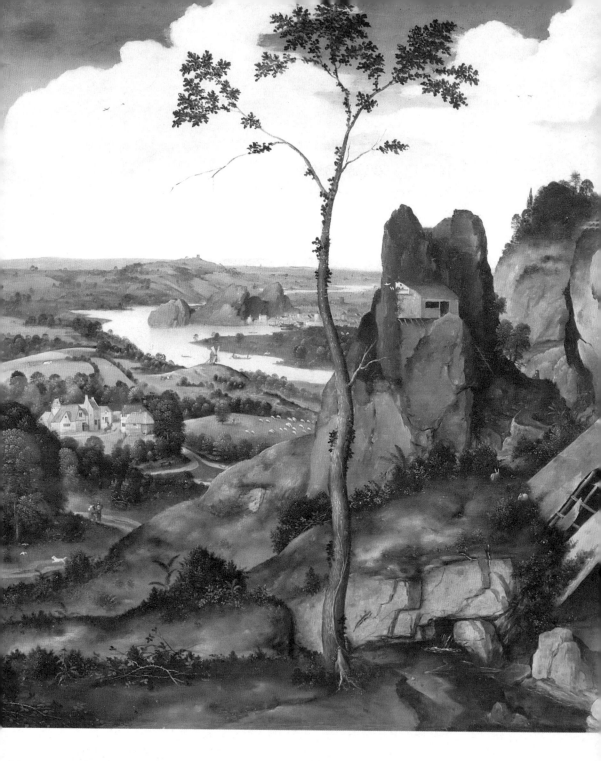

◇《荒野中的圣哲罗姆》

约阿希姆·帕蒂尼尔，1515—1520，木板油画，78厘米×137厘米，巴黎卢浮宫博物馆

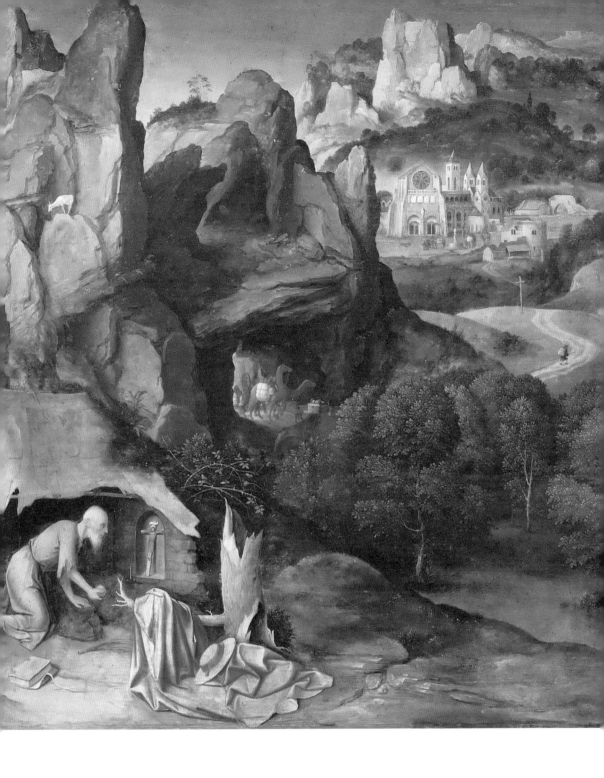

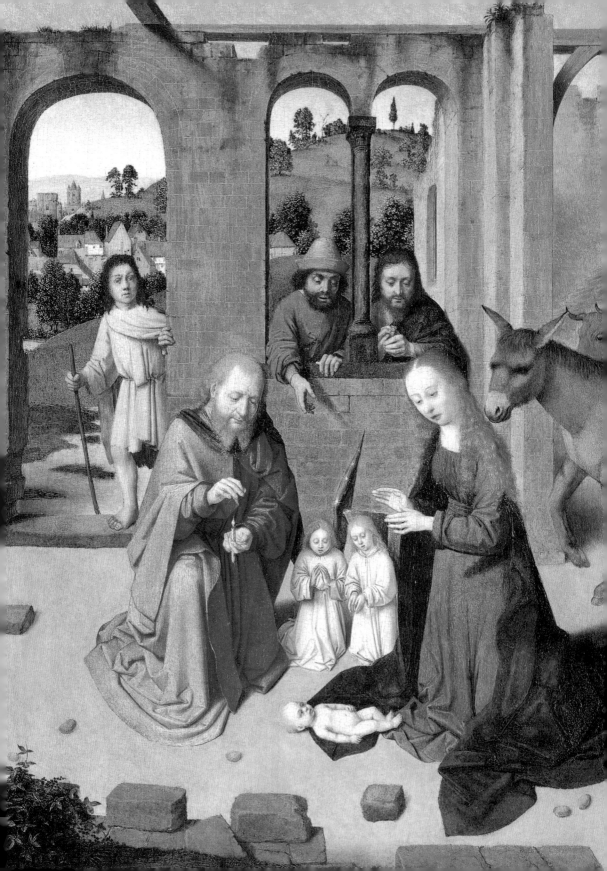

　　可以看出，杰拉尔德·大卫是集大成者。凡·爱克兄弟的追随者们要么仿效他们画面上的苦涩与泪水，要么对此视而不见，可杰拉尔德·大卫我行我素。这里同其他地方一样，15世纪让人们血脉偾张、撕心裂肺。在意大利，智慧正在上升，行动则在退缩，两者形成了可怕的对比；在法国，依旧是无休止的战争；在佛兰德斯，自由还在做垂死挣扎。各处所遭受的痛苦都不尽相同。时运不济引发了范德魏登的痛苦，激起了老迪里克·鲍茨的愤怒，诱发了梅姆林的忧郁，导致了马鲁埃的不幸。而马萨乔、多纳泰罗以及波提切利（Sandro Botticelli，1445—1510）的苦恼，则是出于他们为从旧规则中救赎自己的灵魂并重造世界所做的努力。佛兰德斯画家的悲剧在精神层面，而他们意大利同行的不幸则归咎于知识。佛兰德斯人之所以感到痛苦，是由于他们再也无法充分享受生活。意大利人却因没有体会过生活的滋味而痛苦，但当他们因过于痛苦而尝到了个中滋味时，他们却因知道得太多而更加痛苦，因为主宰他们的，是对绝对形态的无止境的追求以及为实现这些形态而引发的无穷尽的想象力。

　　这就是佛兰德斯和意大利这两个处于同时期的艺术流派的分歧所在，尽管这两大流派都本着让西方从集体文明形式过渡到个人探索形式的宗旨。在意大利，激情引导着人们勇往直前，因为他们觉得有必要，而弗拉芒人的勇往直前则是身不由己，他们满足于旧式教条。弗拉芒人通过绘画表现的是写实的景色，而不是像佛罗伦萨画派那样笔触抽象。佛罗伦萨人的这种笔法，其实是出于一种积极征服未来的必要。弗拉芒人则不然：他们的社会生活杂乱无章，无法摆脱的精神压抑压得他们喘不过气来，这导致整整一代人都无法抵抗意大利的理智主义。尽管这种理智主义看起来如梦似幻，能安

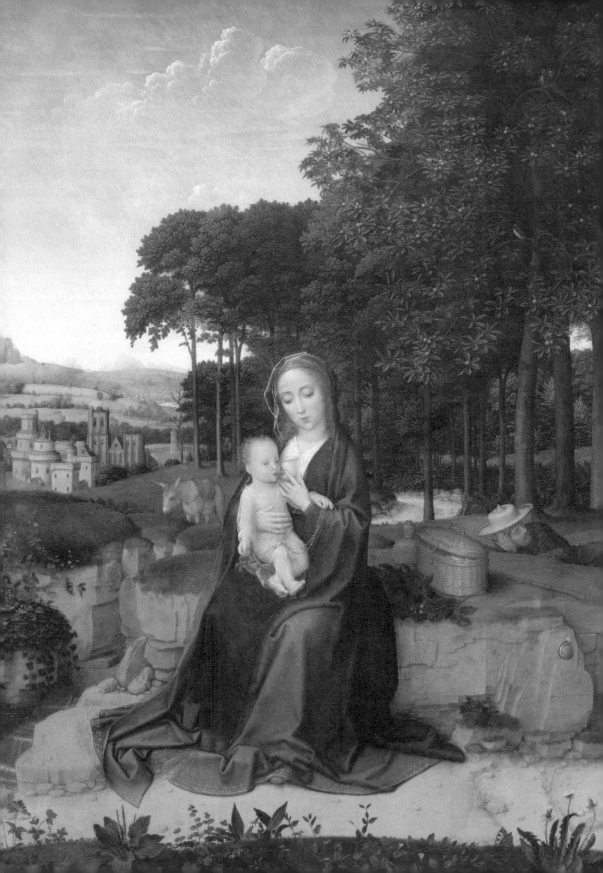

抚人心，但对于那些没有经过一番抗争就了解并接纳它的人来说是致命的。

随着法国对亚平宁半岛的入侵，阿维尼翁画派为抵御意大利对法国的精神侵袭而构筑的薄弱堡垒就这么瓦解了。按常理，战败者总会伺机报复。法国被意大利文化渗透，失去了生机的佛兰德斯也相应受到了冲击。假如在过去，画家们会纷纷离开布鲁日前往安特卫普定居。因为自从因祖辈联姻而继承荷兰王位的查理五世（Charles Quint）登基以来，弗拉芒各大城市的生机就汇聚于此。可现在，南方得天独厚的艺术土壤吸引着安特卫普的艺术家，想要抵御这种诱惑是很难的。继法国国王弗朗索瓦一世（François Ⅰ，1494—1547）①和查理五世之后，西方各大强国的君主都对意大利画家推崇备至。在这个世纪（16世纪）初，兼容并蓄的伟大绘画艺术在罗马和威尼斯诞生，出现了力度非常弱的较为粗陋的哥特艺术准则，让欧洲南北方人士普遍觉得有必要实现个性解放。

为了摆脱中世纪艺术对个性的抹杀，继欧洲各国君主之后，约翰·戈塞特（Jan Gossaert，约1478—1532）、伯纳德·凡·奥利（Bernard van Orley，约1491—1541）、吉里斯·凡·科克西（Gillis van Coninxloo，1544—1607）、扬·桑德斯·凡·汉梅森（Jan Sanders van Hemessen，约1500—约1566）、梅尔滕·德·福斯（Maerten de Vos，1532—1603）、让·莫斯塔特（Jan Mostaert，1475—约1556）等人纷纷拜在意大利人门下。无论是凡·奥利追随罗马和佛罗伦萨画派的说法，还是梅尔滕·德·福斯敬畏威尼斯

① 1515—1547在位。被称为开明的君主、多情的男子和文艺的庇护者，是法国历史上最著名也最受爱戴的国王之一。在他统治时期，法国文化的繁荣达到了一个高潮。——译注

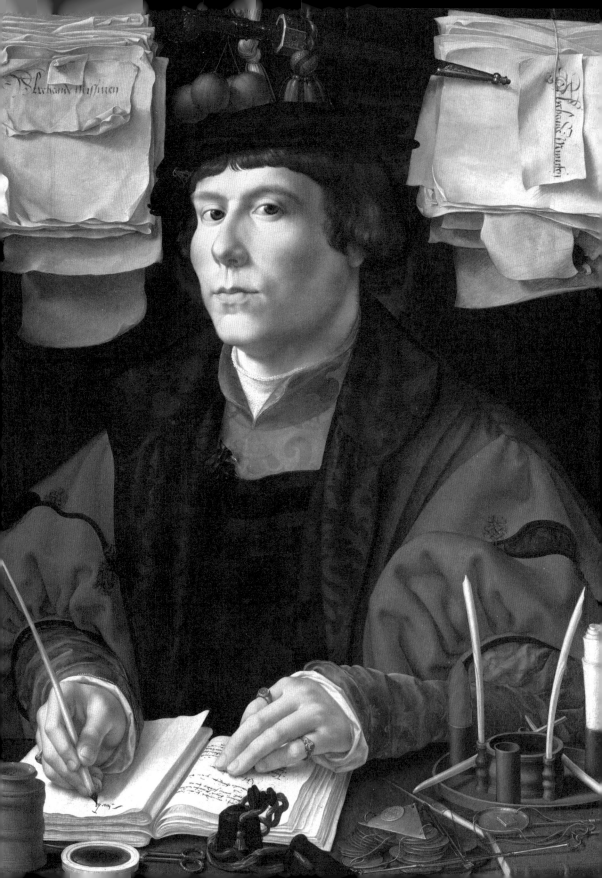

画派的传言，里面都具有夸大和想象的成分。

倘若约翰·戈塞特不曾描绘过王公贵族和商贾强悍、没有胡须的面孔，倘若身为织毯工的凡·奥利在他过分浮夸的形态中没有保留罗希尔·范德魏登在伟大弗拉芒绘画初期所采用的悲剧情感，倘若鲁本斯年轻时没有被一群唯意大利马首是瞻的艺术家的傻话迷了心窍，那么，我们如今可能已经忘记佛兰德斯曾经存在过一批效法意大利文艺复兴艺术的画家。当时还没有人对安特卫普感兴趣，去注意那里的大港口和丰富多彩的生活，更不用说去观察这座城市作为艺术策源地其内部所滋长的豪情。

只有一个人看到了冉冉升起的安特卫普所酝酿的艺术源泉，他就是昆汀·马西斯（Quentin Massys，1466—1530）。他生于斯长于斯，他不是拿起画笔作画，就是抢起铁锤打铁。诚然，在同业行会会所，人们会谈论意大利，成员们互相展示那些以神圣景色为背景的粉色裸体画，画面上，牛羊群随着神明的引导走下牧场的山坡。在这些作品的熏陶之下，马西斯逐渐放弃了他因平民出身而不得不遵守的新生力量。他开始对意大利绘画有所领悟，本能逐渐被唤醒，他的绘画风格慢慢形成了。同文艺复兴初期的几位伟大的弗拉芒画家的作品相比，他的作品很少留白，构图不太凌乱。在《埋葬基督》一画中，我们甚至可以发现，他为追求线条连续和形体平衡所做的明显努力。这种努力在范德魏登伟大的悲剧情感和鲁本斯了不起的蛇形曲线之间，起到了承上启下的作用。在蛇形曲线中，鲁本斯将世间万物都导入如一年四季一样丰富多彩、如季节交替一样井然有序的滚滚红尘之中。这是题外话了。总之，马西斯比其他人更像弗拉芒画家。他的画风直接紧凑，流露出奇特的魅力，展现出远方澄净透明的景色。由于他还是个铁匠，所以他的笔锋略显生硬干涩。

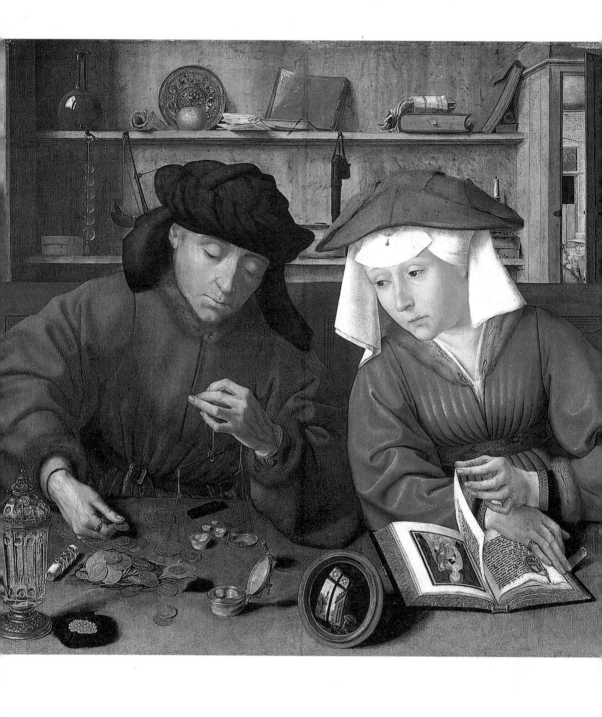

他没有时间去欣赏埃斯科河及其两岸的肥沃土地和天空，所以他的用色总是有些苍白。但是他喜欢描绘人物红润的气色、强健的身体和晴好的天气。从天才鲁本斯到平庸的特尼尔斯，整个安特卫普画派已经在萌芽之中了。

我们无法否认这群效法意大利艺术的佛兰德斯画家存在的必然性和重要性，尤其是在了解了昆汀·马西斯的作品之后。同在法国和德国一样，佛兰德斯的哥特式艺术此时已经走到了穷途末路。对于当时北欧的艺术家来说，要么坐以待毙，要么接受南欧艺术家的影响，除此以外，再没有别的出路。于是，他们义无反顾地选择了第二条路，其中以约翰·戈塞特的同辈人伊拉斯谟（Erasmus，1466—1536）以及昆汀·马西斯为代表。莎士比亚、鲁本斯和伦勃朗（Rembrandt Harmenszoon van Rijn，1606—1669）则尽力摆脱意大利的影响，为牛顿、拉马克和贝多芬的诞生做好了铺垫。

05 || 彼得·勃鲁盖尔

　　第一个得以窥见佛兰德斯真面目的人是一个农民。他的艺术语言出人意料，创作激情奇特强劲，虽然他常常被看作一个滑稽可笑的新手，但他的思想自由大胆，灵魂深沉灿烂。他的名字是彼得·勃鲁盖尔。他曾经游历意大利，不慌不忙地，气定神闲地。可以想见，他应该只带了很少一点钱，很可能是徒步，在途中不断改道，从一个村落穿越到另一个村落，时不时描绘田野中的树木、牛羊、农夫，或是孩童的一举一动，云卷云舒。他应该很熟悉意大利。不过，当他回到佛兰德斯时并没有照搬意大利的笔法和刻板的教条，而是摒弃了传统习惯，摆脱了对象征意义或宗教意识的追求，也不再关注那些正在消亡的混乱的集体准则。他把视线投注到纯真质朴的形象上，这种形象散发出理性和人性的光辉，非常个性化，深深烙印在他的脑海里。

　　勃鲁盖尔同佛兰德斯的景色惺惺相惜。从保罗·德·林堡以来，佛兰德斯的画家无不朝着这个方向努力，可除了保罗·德·林堡、凡·德·古斯和帕蒂尼尔以外，没有一个人真正成功地探得其中奥秘。还有风格怪诞的耶罗尼米斯·博斯（Hieronymus Bosch，1450—1516）曾竭力掩盖其作品中深沉亲切的乡土气息，农民在这片土地上的收获、割草、播种和劳作；凡·爱克兄弟擅长描写近景有车马队和仪仗队伍行进的平原；老迪里克·鲍茨和梅姆林肯定注

意到了消失在蓝色氤氲中的起伏的乡村。但是，连同扬·凡·爱克在内，这些画家中没有一个人敢于承认：这些画面上的骑兵、武士和先知不过是用来烘托树木和天空。或许正是由于他们过于喜欢厚重的帷幔、挂毯、绿色或黑色天鹅绒裙子、红色呢绒，所以才无法在强烈吸引他们的景色中找到除了和谐色彩以外的其他内涵或某种同近景相得益彰的东西。

在勃鲁盖尔的作品中，一切都变了，或者说，一切都变成熟了。他置身于平原的中央，这里正是他生活的那片平原，是他赖以生存的地方，他参与了这里的风云变幻、所有悲欢离合，他的生活习惯和所欲所求恰恰是平原的习惯和所欲所求。平原上的人和树都是画家的朋友，他在平等的基础上与他们对话。无论大自然是死气沉沉还是生机勃勃，他都用一视同仁的诗意笔触来娓娓道出其奥秘，信手绘就，也许还带有些许嘲讽。或者应该说，对勃鲁盖尔来说，世间万物没有任何一种是死气沉沉的，土壤、枯树枝、手工制作的器物、路上的小石子都是如此。一切都在对着他说话，同他聊天，窃窃私语；一切都有生命，虽然微不足道却不屈不挠地捍卫着自己的权利。

这些小东西又是如何释放出如此强大的生命力的呢？当他走进某个村庄唯一的街道或广场，抑或置身田野的中央，一切尽收眼底，任何细枝末节都逃不过他的法眼。他笔下的一切声气相通，整个画面活泼生动，画面中人群和大地的诗情画意慢慢感染着每一位观赏者。在他的《儿童游戏》中，有上百个小孩在玩耍，手中的玩具清晰可见，我们仿佛可以听见家庭主妇三五成群，吵嚷闲话，有的在为小孩擦鼻涕，有的正在门前打扫；在他其他作品中，那些推着车、拿着工具的穷苦人为生活奔波，叫人不由得心生同情；在忙碌拥挤

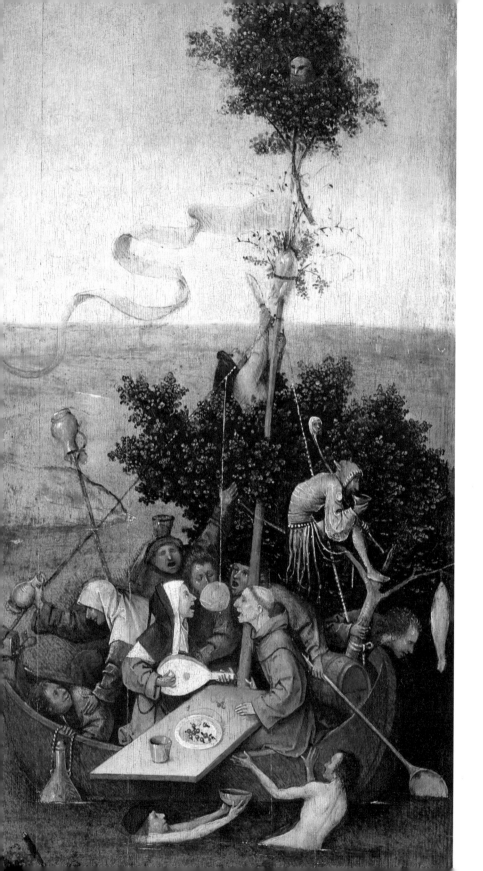

◇《愚人船》

博斯，约1494—1510，木板油画，58厘米×33厘米，巴黎卢浮宫博物馆

的人群中，在喧嚣声中，我们可以分辨出笑声和哭声、叫声和呼唤，甚至是耳边的窃窃私语；在他描绘的自然风景中，一草一木、一枝一叶都清晰可见，映照着白色的天空，小鸟或是振翅飞翔或是蹦蹦跳跳，每一幢房子的每一扇窗户都清晰可见；他让集体生活密不可分地同自然万物融为一体，在同一片天空下融为一体。他是如何做到以上这一切的？他能够事无巨细地讲述奇闻逸事，而不忘记自己的画家身份，他又是如何做到的？他自始至终都赋予画面以最精美、最浓密、最低调的和谐，用一种精巧的技法将所有色调都结合在一起，那种柔美如同动听的歌曲一般感人至深。

他笔下的世界是一个活生生的生命，无论是近看还是远观都生机盎然。它的活力存在于聚合在一起的所有这些元素的高度和谐之中，存在于促成这种和谐的每一个原子之中。这个生命体的活力来自它本身，而不以诗人画家的意志为转移。我们这位画家心细如发，拥有令人捉摸不透的神秘观察力，他受四季更替、风云变幻的左右，将天地、植物、庄稼、牲畜和人类托付于浩瀚宇宙的无常。当天空变色，空气和水面翻腾时，没有一草一木不在晃动；没有一片河流的浪涛不会拍岸而回；没有一个茅草屋顶不会随着树木的荣枯而变了颜色。在冬日白雪覆盖的土地上，在春秋两季泥泞的土地上，在夏天灼热的土地上，总会有一条狗出现；在冬日静谧的白色背景中，总会有树木黑黢黢的身影，在八月炎夏时，枝叶冒出热气，同大地升腾起来的热气融汇。

他笔下的春日浅吟低唱；漫长夏日散发出干草和汗水的气味；秋意沉沉，牛羊群或聚或散，如云卷云舒，树木因沉甸甸的果实而弯了腰，仓廪充实，牛羊的乳房里涨满了乳汁；紧接着就是冬天，寒风呼啸，草木萧瑟，人们都急忙赶回家。冬季既是明亮的，也是

◇《收干草》

勃鲁盖尔，1565，木板油画，114厘米×158厘米，布拉格国家美术馆

深沉的，大地沉睡，休养生息，万籁俱静，只能听见水结成冰的声音。在被雨水浇熄、被寒冷冻结的和谐里，画面吞噬了蜷缩在一起的棚屋，墙壁抚摸着地面，屋顶摩挲着天空，它们共同散发出世界的荣光。紫黑色的冬季更加难熬：土壤冰封，连同树枝一起开裂，白雪覆盖了大地，掩盖住了一切声响，只听见有人因独处而害怕得惊叫起来。

这位伟大的画家是一个善心人，所以他才能体会水流、大地、树叶、牲畜、土壤和空气的痛苦与欢乐。他虽曾深受耶罗尼米斯·博斯的影响，但很快就抛弃了对方夸张、怪诞和奇特的象征手法，不去描绘那种充斥着奇形怪状的妖怪的地狱、离奇恐怖的梦境和异想天开的精神世界。他无疑听到了世纪的呻吟，而且由于他较年轻，想必也预感到了可怕的悲剧正在一步步靠近，这片人间乐土将血流成河，荷兰广阔的天空将布满硝烟。从1520年起，宗教改革思潮进入了佛兰德斯地区。落入西班牙之手以后，这里就开始焚烧书籍、迫害教士、实施火刑。也许勃鲁盖尔认识安东尼斯·莫尔（Anthonis Mor，约1520—1577），这位归顺西班牙的弗拉芒画家冷酷无情，眼神凶狠，正准备为西班牙阿尔瓦公爵绘制肖像画。这位阿尔瓦公爵何许人也？他可是个丧心病狂的刽子手，喜欢草菅人命，想出车刑、绞刑、热水烫和钉十字架种种花样来折磨贫苦百姓。勃鲁盖尔将这一切看在眼里，痛在心里。但由于他感染了乡野间的温润天性，所以只能选择缄默，转而为后来人描绘古老的圣经传说。这个可爱的小老头很喜欢刻画小孩子。他和他同时代的法国作家拉伯雷一样满腔热情，细致入微地描绘了所有孩童们的游戏，包括跳山羊、滑滑梯、滚铁圈、打弹珠、转陀螺、打陀螺、踩高跷以及各种桌游。他略带戏谑地描绘了孩子们忙碌认真的日子，既有大孩子们的打仗

游戏，也有小小孩捏面团或是在自己的大便里认真淘宝，换句话说，他如实反映了孩童们真实童年生活中的一切游戏。这位可爱的小老头尤其喜欢描绘衣着怪异的穷小孩，他们不是穿着过于宽大、打着补丁的短裤或裙子，就是趿拉着过大的鞋子，小脑袋包在大头巾里，只露出冻僵的小手指。他的名作《伯利恒虐杀婴儿》中描绘的故事发生在一个贫困的村庄内。冰天雪地，钟楼周围散布着十来间茅草屋，池塘和溪流已冰封。一支铁甲骑兵队高举着长矛封锁了村庄的各个出口。士兵们奉命举起屠刀，母亲们哭天抢地，无助的村民们围着无动于衷的长官求饶。孩子们不知道大祸临头，还以为这是一

◇《伯利恒虐杀婴儿》

勃鲁盖尔，1566，木板油画，115.3厘米×164.5厘米，比利时皇家艺术博物馆

世界艺术史

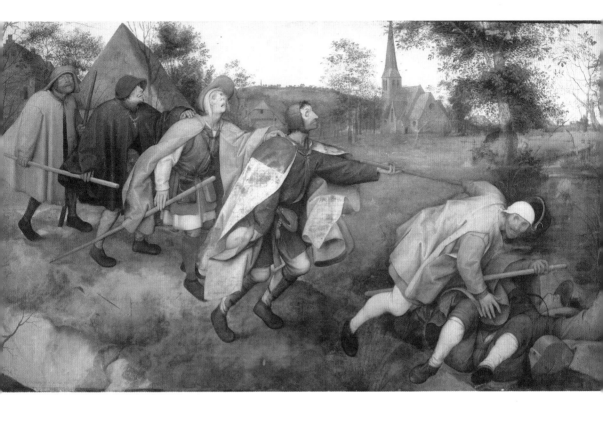

◇
《盲人的寓言》
勃鲁盖尔 1568 木板油画 86 厘米 × 154 厘米 那不勒斯卡波迪蒙特博物馆

场游戏，被杀时眼睛还看着别处，狗在一旁跳跃狂吠，几只鸟雀飞过，一具小小的尸体横陈在地上——这就是整个画面的内容。在勃鲁盖尔生命的最后那几年，曾目睹人们破坏圣像、撕毁他钟爱的画作。那些破坏圣像的人和那些不懂得如何去珍惜它们的人其实半斤八两。他非常明白这一点，并通过自己的作品《盲人的寓言》将自己的想法表达了出来。这幅作品整个画面的景色是呆滞的，盲人们通过一根链条被连接在一起，他们眼眶凹陷、面孔朝天，正踉踉跄跄地朝着命运和理智的无限深渊走去。

哥特式艺术曾经将自然领进了大教堂，但这种引入是碎片式的，而且只是把自然作为装饰部件的一部分。一座大教堂从上至下都充满了象征符号，但其中的象征意义是被教条框死的，可它却被民众奉为看得见的真理。如果说，16 世纪末的弗拉芒人已经切实地感受到了达·芬奇、米开朗琪罗、拉斐尔、提香（Tiziano Vecellio，1490—1576）所勾勒出的近代世界，那么，正是在彼得·勃鲁盖尔的带领和助推下，北欧人才得以窥见自然写实的全貌，最终让永恒的象征主义在人类精神层面上得到赞同。

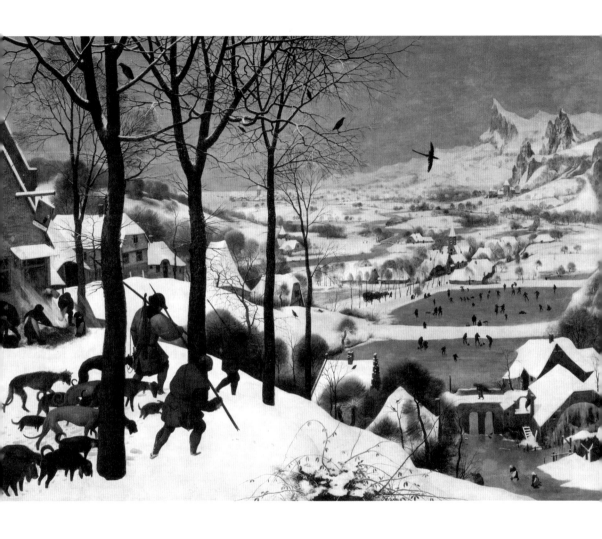

◇《雪中的猎人》

勃鲁盖尔，1565，木板油画，117厘米 ×162厘米，维也纳艺术史博物馆

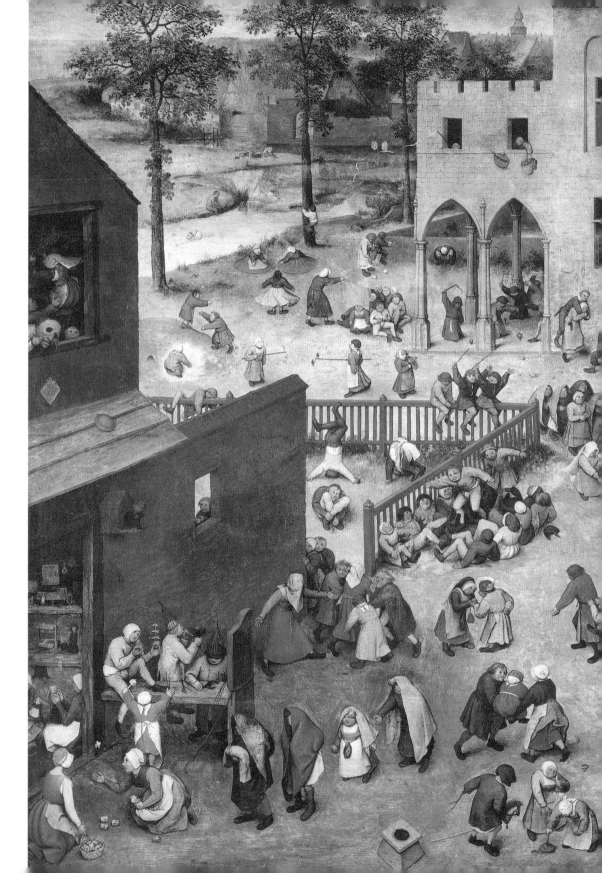

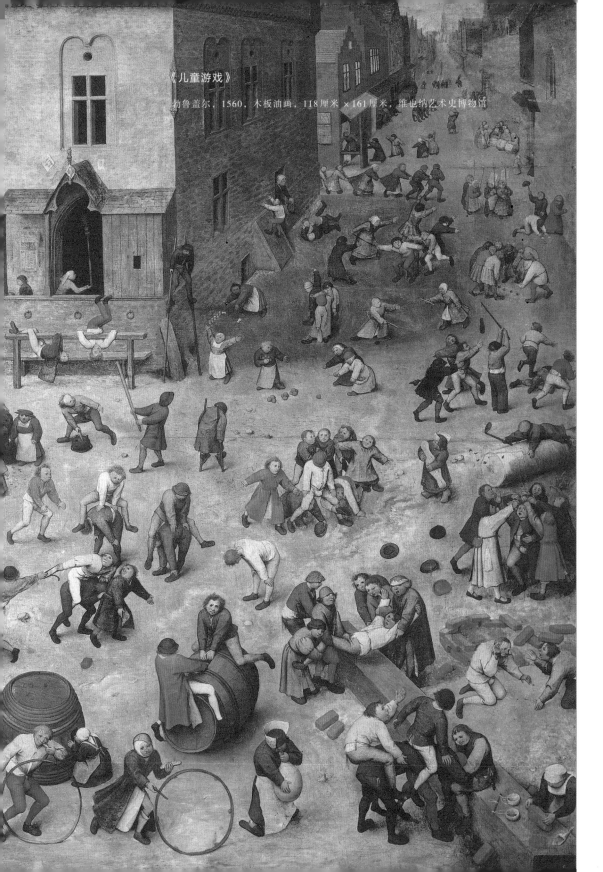

《儿童游戏》

勃鲁盖尔，1560，木板油画，118厘米 × 161厘米，维也纳艺术史博物馆

第二章

枫丹白露画派、卢瓦尔河和瓦卢瓦王朝

FONTAINEBLEAU LA LOIRE ET LES VALOIS

01 || 法国文艺复兴初期艺术

　　15 世纪时，哥特绘画艺术尚未完全消亡，但是除了被英国占领的那几个省份外，它只能彻底抛弃支离破碎的建筑艺术才能继续生存。由于城市自治已经完成，当时的君主既没有时间，也没有心情，更没有必需的财力去完成大教堂的工程。雕塑只能躲在战火尚未殃及的地区悄悄发展，虽说尚未一命呜呼，却也只能在教堂的中殿和黑暗的墓穴里苟延残喘，装点着伟大人物的卧像，充满了既感伤又不由自主的象征意义。更何况两个世纪以来，人民为之抛头颅洒热血的社会梦想已然流产，君临天下的美梦也几乎破灭。那些曾经在全国各地雕刻出工匠、农夫、动物、树叶和花朵的法国雕刻家们，如今只能躲在坟墓一隅，雕凿国王的陵寝。国王和王后肩并肩躺在那里，庄严肃穆，比活着的时候更有气魄。雕刻家们在这些死人像中倾注了自己的力量、认真以及他们无法在人世间获得的慰藉。雕刻家们的日子越来越不好过，从那些巧夺天工的合掌之间，在双眼紧闭的纯粹面孔中，在发型、衣着、长袍、纹章和盔甲之中，我们已经能看出端倪。尽管宗教信仰与它日渐疏远，尽管意大利风格的声势越来越强劲，哥特绘画传统还是引导了一代陵墓雕刻家，直到巴泰勒米·普里厄（Barthélemy Prieur，约 1536—1611）的出现，其中也包括安德烈·波恩弗（André Beauneveu，1335—1402）、纪尧姆·勒尼奥（Guillaume Regnault，1450—1532）以及热尔

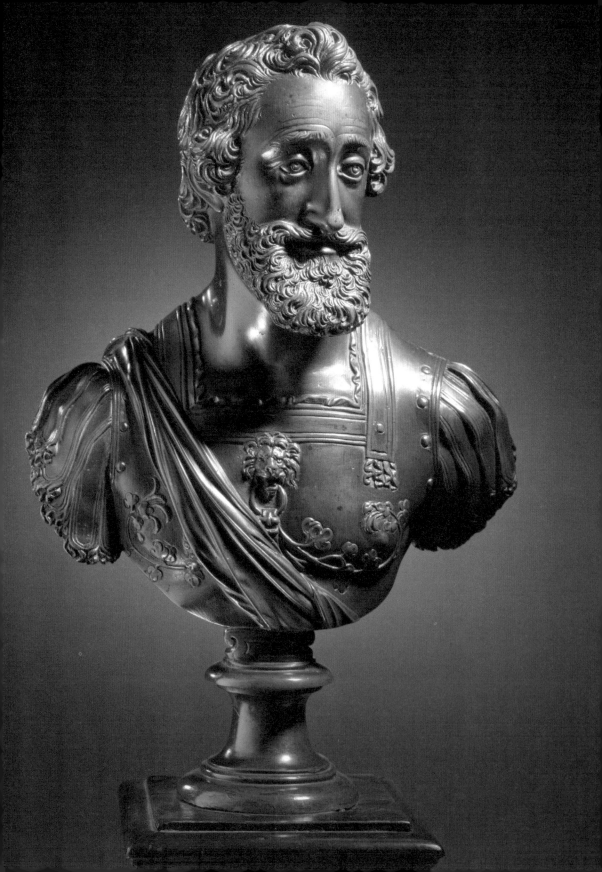

曼・皮隆（Germain Pilon，约 1525—1590）。就这样，雕刻家们沿着一条不可知的坡道而下，从正直和死亡的深沉情感，滑向了解剖学。正是本着解剖学的精神，热尔曼・皮隆革命性地让国王与王后赤身裸体地躺卧在棺材石板之上。

陵墓雕刻艺术拉近了法国艺术家同法国君主之间的距离。在当时的法国，城镇特权和明确界定的省份已经不复存在，人们也没有国土意识。大诸侯们竞相瓜分尚未被英国人占领的土地。当时国王在哪里，法国就在哪里，要等到后来国王实行中央集权，法国才得以重生。国王去哪里，艺术家就跟去哪里，就算国王的生活和命运不会左右艺术家的性情，可至少也对他们性情的表露起决定作用。

在英国人的铁蹄尚未到达的地区，在勃艮第和佛兰德斯那些繁荣的城市里，能工巧匠云集，仓廪和酒库充实，艺术创作欣欣向荣。可在那些敌占区，火焰哥特式教堂已经灰飞烟灭，悲惨的画师们纷纷寻找避难所。让・马鲁埃在战火中沦为废墟的巴黎城坚守，与失去孩子的母亲一同哭号，放眼望去，满目老弱病残。他讴歌那些死难的生命，痛恨那些凶残的刽子手。法兰西奄奄一息，在风雨中飘摇，其生死存亡都维系在瓦卢瓦王朝的未知的命运上。当时的法国艺术贫乏无力，同瓦卢瓦王朝一样四分五裂，但好在它还活着，这就够了。不管怎么说，老百姓的希望寄托在流亡的王公贵族身上。让・富凯和圣女贞德同龄，法兰西精神通过他为查理七世描绘的泥金彩绘弥撒经本而世代相传，正如圣女贞德在奥尔良公爵麾下效力，因征战帕提、兰斯、鲁昂等地而流芳百世。当时法国精神所发出的声音是微弱的，因为它势单力孤，但它是清脆的。在查理七世之前，"好人"约翰二世指定吉拉尔・德・奥尔良为自己的御用画师。后

来，路易十一（Louis XI le Prudent，1423—1483）[1]时代有诗人维庸（François Villon，约1431—1474），弗朗索瓦一世有作家拉伯雷，亨利二世有雕刻师让·古戎（Jean Goujon，约1510—1566），查理九世有诗人龙沙（Pierre de Ronsard，1524—1585）。当时的法兰西民族百姓离散，心智未开，但他们还是用毒药编织成蓝色的皇家百合，用内外战争从哥特式教堂上摘取橡树叶结成血红的桂冠。这百合和桂冠虽然一半呈现意大利风格，却从未曲解过法国思想的真谛。

法国国王在被赶出塞纳河盆地以后，便躲到了中部与世无争的图尔地区。法国古老的绘画艺术在这里就和在其他地区一样，在日课经中喷涌而出。可书页中的无论是地狱之火还是燃烧的天堂，都不能让法国绘画动心。当时的绘画与中部人声气相通，单纯质朴，聪慧中还带有一丝狡黠。它诞生于查理七世的情妇阿涅丝·索雷（Agnès Sorel，1421—1450）的故乡，和正直大度的拉伯雷、一丝不苟的笛卡尔、用坦白的语言道尽《人间喜剧》的巴尔扎克是同乡。绘画艺术在这片土地上休养生息，不知疲倦地思索着。没有谁比让·富凯更懂得如何在金色底色上组合出各种线条的了，他气定神闲地描绘各类人物，其中有缩头缩脑、病恹恹的国王，忠实可靠的大臣，还有袒胸露乳的年轻妇女。

这些迷人的女子，双目低垂在头巾后面，流露出一种难以言表的温柔和智慧；画面色调朴实和谐，画面澄澈明净，如同春天的早晨。作为法国绘画之父，让·富凯对结构推崇备至，但可能略显生硬，这是画面缺乏色彩写意造成的。或者说，这种色彩写意起初犹

[1] 法国瓦卢瓦王朝国王，"胜利者查理"之子，1461—1483在位。——译注

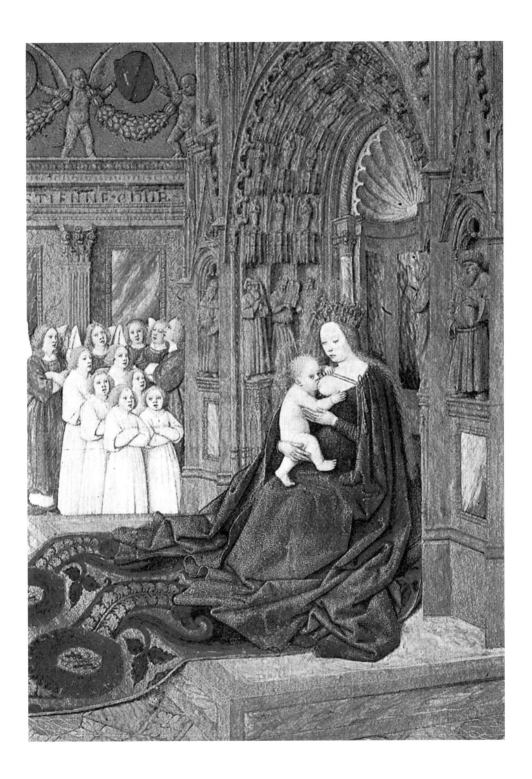

抱琵琶半遮面，慢慢地、羞涩地露出其真容，就好像草丛里的一汪清泉，并非激流那般一泻千里。这种结构的作用非常强大，存在于所有艺术形式之中，包括文学、戏剧、雕塑、油画、素描、音乐以及八个世纪以来连绵不绝的建筑艺术中。它们条理明晰、动静有度，通过屋架的棱肋表现出来；它们深邃却没有阴影，激昂却没有嘶吼。让·富凯堪称法国肖像画的一代宗师。他笔下的人物朴实正直，如同整体一般饱满。

他曾经通过佛兰德斯画家的手抄本学到了他们壮丽的写实主义；也曾游历亚平宁半岛，汲取了意大利画家的理想主义。但只有当他把这些都忘得一干二净时，他才能真正做到得心应手，笔走龙蛇。他对于静谧的田园诗意有一种说不出的好感，擅长描绘家庭室内细节、图尔地区千家万户的辛勤劳作，包括拧干床单、铺设床铺、整理衣橱、照看汤羹和炉火。他天性里存在着一种情感，只有真正的法兰西庄稼汉才具有。他的画作宛如一曲曲田园诗，他与庄稼汉和牲畜亲切交谈。他的画风同他的生活完全一致。意大利艺术家画风生硬、高傲、富有深意，在他们的助推下，法国艺术朝着形态写意迈进，法国绘画这才迅速成为贵族化的艺术。让·古戎也曾在短时间内追求形态写意。在意大利风刮来时，让·富凯既没有意愿，也没有悲剧意识，同情感活动比起来，他更关心自己的心路历程。他几乎始终是一位专注有好奇心的画家，不容易受到热情和激情的左右，或者不如说，他从不让激情越雷池半步。让·富凯才华横溢、温柔和蔼，可能有点儿爱打趣。他思想深刻，却不失天真质朴，而且醉心于绘画艺术。在描绘保卫天堂的蓝色和火红色光圈时，他非常清楚地知道，这种红色和蓝色只能是巴勒斯坦中央山脉的树木和他家乡图尔地区的矢车菊上的颜色。他的作品中，草场的青绿色和

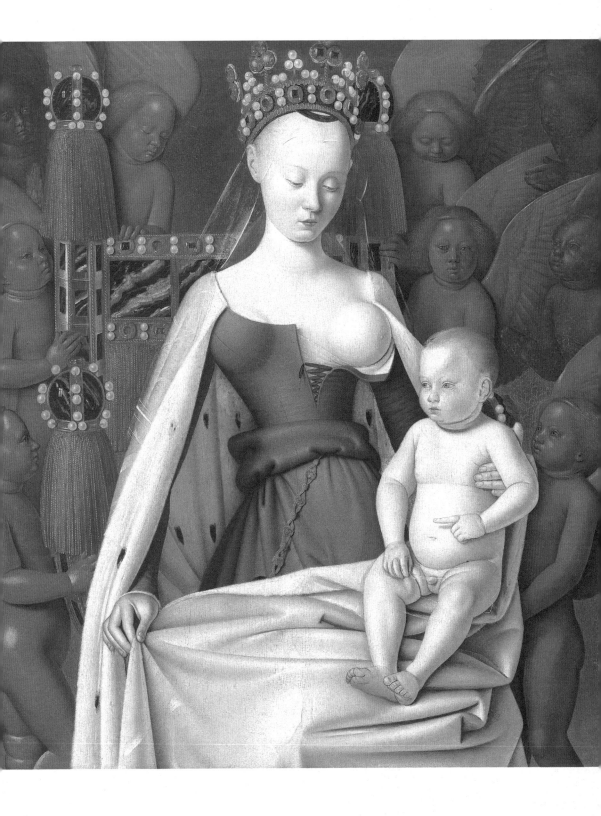

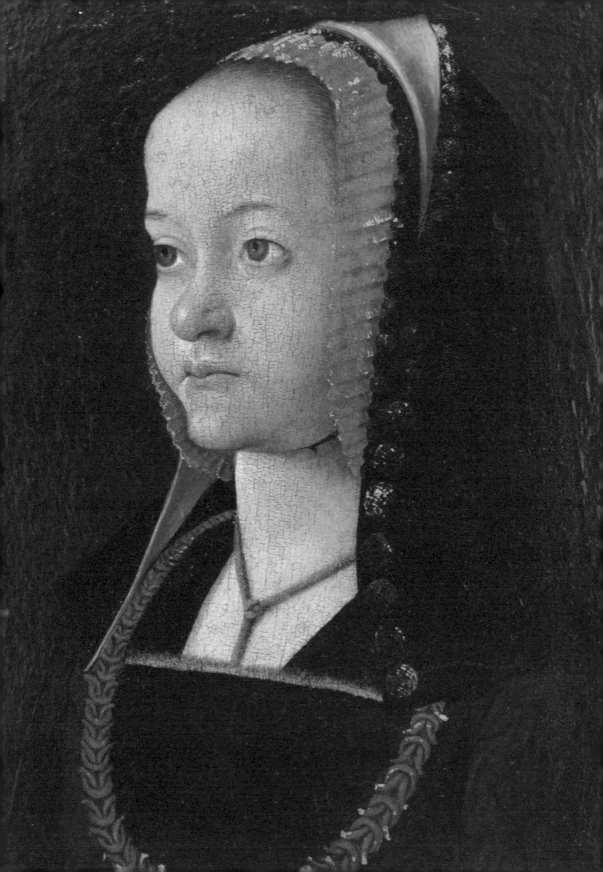

栗子花的酒红色上面始终蒙着一层金黄色，这赋予了日常生活一种神圣的色彩。

在让·富凯去世两三个世纪之后，人们方才从拉封丹（Jean de la Fontaine，1621—1695）、莫里哀（Molière，1622—1673）、夏尔丹（Jean-Baptiste-Siméon Chardin，1699—1779）的作品中发现了这位心思缜密、狡黠率真、笔触遒劲明晰的画家的身影。这些品质确实是这一地区和这一时期的特点，在某些地方延续了日渐消沉的喧嚣声。这些特点往往不为人知，一如法国仍然在尽量抵抗意大利个性主义的诱导。安放着的纤纤玉手、笑逐颜开的脸庞、柔情脉脉的双眼、嘴上挂着的狡黠微笑，老一辈的画师和说书人在这些人物形象中得到了永生，正如后来他们在道学家和伏尔泰的小说里重获新生。可以肯定的是，率真、狡黠和洞察力交织在一起，构成法国肖像画艺术的第一座高峰，在刻画人物心理活动方面堪称一绝。经过两个世纪的苦难、观察和征服，从马鲁埃到拉尼奥（Nicolas Lagneau，约1590—约1666），外加让·富凯、科兰（Colin d'Amiens，1450—1500）、阿维尼翁画派、让·佩雷亚（Jean Perréal，约1450—1530）、克卢埃父子、里昂的高乃依（Corneille de Lyon，1500—1575）以及十来位不知名画师的不懈努力，法国绘画得以延绵不绝。

但是在意大利风格浪潮的冲击下，这些人的微弱声响只能消弭于茫茫沧海之中，不为当时人所知。法国穆兰地区一个可能名叫佩雷亚的画师在宗教画里隐藏了精美的法国画像和孩童天真无邪的面孔，他的作品画面柔美，笔法朴实，仿佛不想与宫廷口味和当下时尚作对。至于克卢埃父子，尽管他们拥有为国王、王后、贵族、诸侯画像的独家特权，却没有什么意义，因为在瓦卢瓦王朝最后几代

宫廷中，这些所谓的贵族是无足轻重的。他们在画师面前快速摆好姿势，就像是面对一个镜头，丝毫不流露真情实感。

　　法国文艺复兴早期的绘画凭借其写实、专注和洞察力，仅需寥寥几笔，几处依稀可见的光影，就能在不浮夸、不带讥讽的素描中，在转瞬间捕捉人的精气神。他们的肖像画就好像是用透明纸刻印出来一般，脸部棱角分明，眼皮的褶皱及其表面的血管清晰可见，头发根根分明。面带病容，脓疮干瘪，皮肤凹凸不平，脸色蜡黄，耳朵里流着脓水——这就是被扭捏作态的意大利人毒害的这一代法国人的形象。里昂的高乃依是当时最具天赋的画师之一，他擅长从眼睛的闪光和嘴角的微笑中捕捉人物稍纵即逝的思想活动，然后用和其他人一样的技法，在蓝色或绿色的底色上将这一切表现出来。布朗托姆（Brantôme，约 1540—1614）[1] 无疑看出了这些面孔里的狡黠和故作优雅。而比布朗托姆更激昂、更厚道的德奥比涅（Jean-Henri Merle d'Aubigné，1794—1872）一定也感受到了这些肖像的神韵。文艺复兴早期的这些法国艺术家更像是历史学家。他们作为画家，天生具有细致入微的观察力，擅长描绘连续的曲线、完美的椭圆形、珐琅和珠宝、精致细密的肌理，用色硬朗厚实，色调和谐。可惜他们的才能在当时被埋没了。他们笔下的王宫贵族纤腰一束，在澄澈的底色中搔首弄姿，带着紫红色辔头的骏马载着君王奔向金碧辉煌的营帐，这些人物被安置在熠熠生辉的背景之下，以至于他们的丑陋都被人忽略了。

[1]　即皮埃尔·德·布尔戴尔（Pierre de Bourdeille），因曾任布朗托姆修道院院长，故人称布朗托姆。——译注

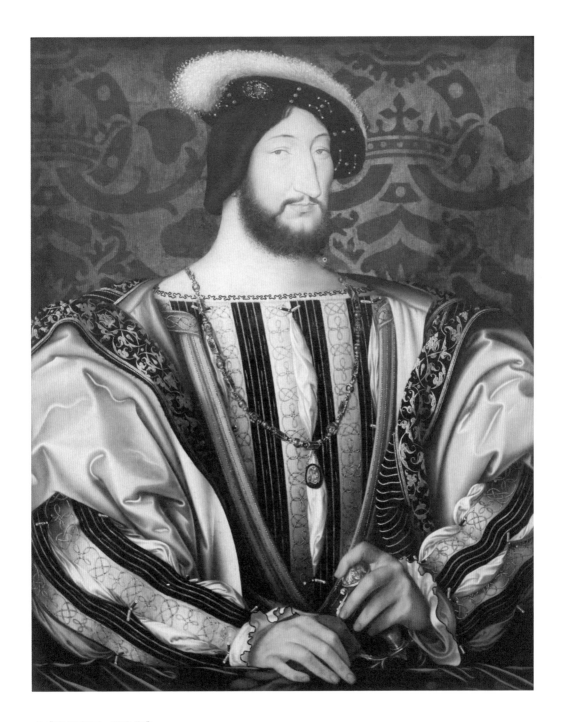

◇《弗朗索瓦一世肖像》

让·克卢埃，约1530，木板油画，96厘米×74厘米，巴黎卢浮宫博物馆

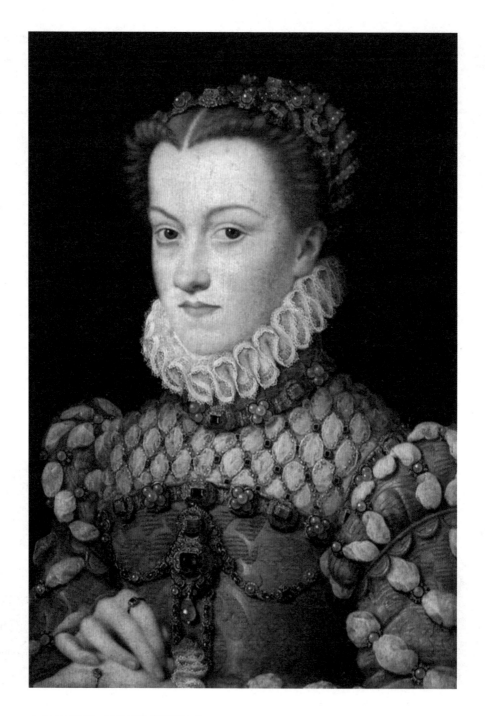

◇《法国皇后，奥地利的伊丽莎白》

弗朗索瓦·克卢埃，1571，布面油画，36厘米×26厘米，巴黎卢浮宫博物馆

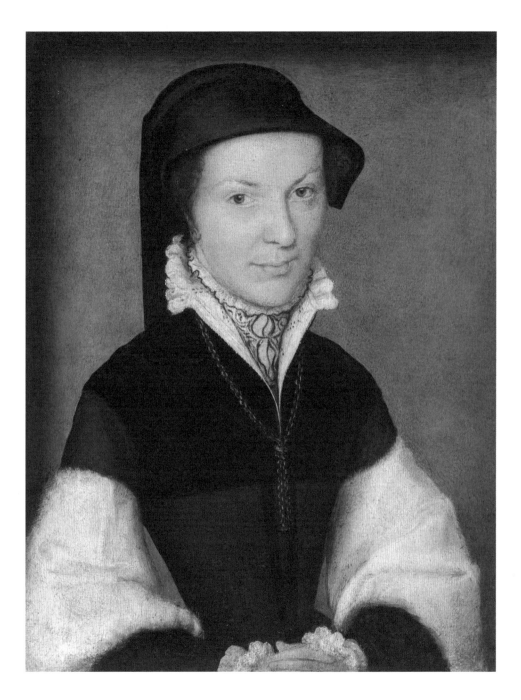

◇《女子肖像》

里昂的高乃依，约1560，木板油画，19.4厘米 ×14.6厘米，私人收藏

02 || 阿维尼翁

　　法国这片土地培养出了诸多教堂雕刻师，培养出了让·富凯、拉封丹和勒南兄弟，也曾将自己的精确和朴实传授给了出身佛兰德斯的克卢埃父子。可是，就是这样一个法国，在成千上万当地人异口同声发出爱情的呼喊之后，为何在后来的几个世纪里，只在寥寥几位作家的作品里展现自己的原汁原味？法国这片土地缺少特色，尤其是在卢瓦尔地区，但这里有一种魅力，让生于斯长于斯的人们魂牵梦萦。没有一个地方像法国一样，丘陵连绵起伏；没有一个地方像在这里一样，沉浸在如此静谧的光辉之中，远离南方刺眼的阳光和北方阴沉的天气；没有一个地方的水流如此清澈，空气如此清新，土壤如此松软。这里孕育了一代代艺术家，这些人却走上了不同的艺术道路。这里是近代世界的交汇点，被西班牙、意大利、德国、荷兰、英国簇拥着，濒临大西洋和地中海，直通东西方文明。这里是八方来客的必经之地。法国的面貌日新月异，从来不会一成不变——这是它的弱点，也是强有力的法宝。没有一位英雄人物可以让法国完全心悦诚服，但是智慧的火花不断地从过去的灰烬中重生，成为各个民族的榜样。这些民族都曾参与法国的历史进程，而法国也不断推动这些民族的发展。法国人民生来是为了享福的，是为了安心享受美酒佳肴的，但他们也注定要遭受永恒的折磨，因为他们没有给别人时间来了解自己，而其他人也没有给法国人足够的

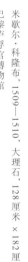

◇

《圣乔治屠龙》

米歇尔·科隆布，1509—1510，大理石，128厘米×182厘米，巴黎卢浮宫博物馆

时间实现自我。正因如此，法国人才会如此迫切地建造起大教堂，他们已经预感到自己可能无法将本民族的真正面目告诉子孙后代。

至少意大利为法国带来了一股新风，在国力日衰的形势下，法国几乎再也无法招架意大利的侵袭。但是，昔日仰承法国启蒙的勃艮第和佛兰德斯艺术如今则反过来影响着法国。雕刻家米歇尔·科隆布（Michel Colombe，约1430—约1513）就这样离开了大教堂的中殿，一头扎进建造在勃艮第王室华丽陵墓上的礼拜堂，在彩色光影中挥凿创作石像。他想要铺展开华丽的排场，可这已经不可能了。某种软弱烦人的东西，某种对于形式美热切的关注，宣告了意大利完美主义的来袭，不幸的是，随之而来的还有意大利艺术中的刻板教条。这一时期有上百座市政厅、教堂、祭廊、讲坛、神职祷

告席、祭坛的围栏、彩绘玻璃、木雕、铸铁、陶瓷都带有意大利艺术的烙印。在如此优雅的意大利艺术面前，法兰西只能投降。

　　长久以来，地处两国交界的阿维尼翁，一直试图阻止意大利风潮北上，防止后者绕过那些被战火摧毁的土地而同勃艮第和佛兰德斯汇合。从 14 世纪上半叶开始，意大利已经借教皇之手，在精神上征服了法国南部的普罗旺斯地区。该地区在过去就曾受到希腊和罗马艺术的熏陶，从未抛弃过谈情说爱的习俗，早已做好了迎接意大利的准备。乔托就曾差一点来到阿维尼翁；西蒙尼·马蒂尼（Simone Martini，1280—1344）曾来此为教皇宫绘制壁画，人文主义之父彼特拉克曾请求他为劳拉画像，当时有许多不知名的法国艺术家同马蒂尼一起或是追随他在教皇宫作画。在这座富丽堂皇的宫殿里，墙壁上画满了森林场景——猎手们在森林里穿行，鸟儿在这里歌唱，清泉在苔草下流淌。即便在教廷搬回罗马之后，阿维尼翁也始终是南北方文明的交汇点。"好国王"安茹的勒内一世（René of Anjou，1409—1480）[①] 的宫廷就位于附近的艾克斯，他招募了一批手抄本画家、壁画画家、行吟诗人、说书人，而勒内本人也是一位细密画家。这里在一个世纪的承平时期中，自然有阿维尼翁这个如火如荼的文化之都输送养分。有"阿维尼翁的凡·爱克"美誉的尼古拉·弗洛芒（Nicolas Froment，1435—1486）擅长绘制脸部凹陷、表情严肃的肖像画，以及表现气候干燥、烈日炎炎、种满橙子树的南方如火如荼的景象。

　　尼古拉·弗洛芒曾经像马蒂尼一样，在固若金汤的城堡和修道

———————

① 法国王室瓦卢瓦王朝的成员，又称那不勒斯的勒内一世，被描述为"有很多王冠但没有一个王国的人"。他学识渊博有才华，召集了许多艺术家为自己服务。——译注

◇ 培鲁西斯祭坛画

尼古拉·弗洛芒，1480，木板油画，138.4厘米 ×175.2厘米，纽约大都会艺术博物馆

院内作画。与此同时，许多勃艮第艺术家因佛兰德斯画家的到来而失宠，纷纷离开第戎来到罗讷河谷谋生。从拉昂来的安盖兰·夏隆东（Enguerrand Charonton，1412或1415—1466）便是其中之一。他为阿维尼翁带来了他从佛兰德斯画家那里学到的色彩技巧以及他老家香槟省的纯净和健康的风格。他在阿维尼翁绘制的《圣殇》是和谐的巅峰之作，抽象的底色上浮动着暗沉的棕色、红色、墨绿色，远处的钟楼和圆顶闪着金光；巨大的身躯悲伤地弯腰朝向耶稣的身体，而耶稣的身体则像思想一样纯净，两方构成悲剧的平衡。同沉寂的法国相比，意大利和波兰可说是鼓乐齐鸣，宛如在陵墓上悠扬升起的大提琴弦乐。另一位画家克劳塞（Creuset）身上闪耀着意大利人的才情，同北方画派的细密和质感以及法国人敏锐的观察力和沉静肃穆糅合！

无论15世纪的法国如何昏聩，这幅作品的诞生地对北方诸省的艺术家还是不无灵感启发的。更何况在哥特时期之前，北方艺术家早已受到了意大利艺术的影响，罗曼风格恰恰是罗马建筑规范在东方和北方影响下的混血儿。法国手抄本画家、建筑师和玻璃工匠在外出谋生的过程中，会交换一些手抄本、家具、盔甲、铜铁器具。这些虽然只是表面上的影响，实际上却已经不知不觉地进入了千家万户的日常生活。阿维尼翁厚实的围墙直到15世纪末才被查理七世的铁骑攻破，是查理七世声势浩大的军事远征带回了真正的意大利风格。

◇《圣殇》

安盖兰·夏隆东，约1460，木板油画，163厘米×219厘米，巴黎卢浮宫博物馆

◇《圣母加冕》

安盖兰·夏隆东，1454，木板蛋彩画，183厘米×220厘米，阿维尼翁新城

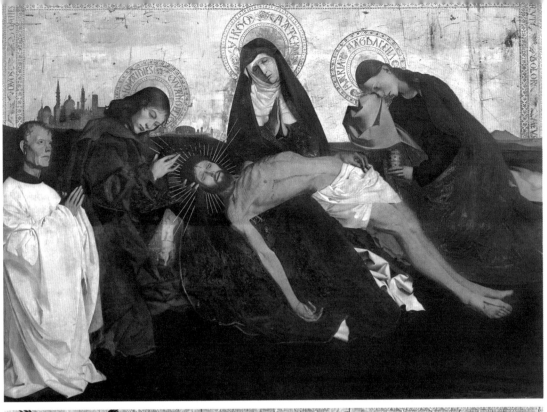

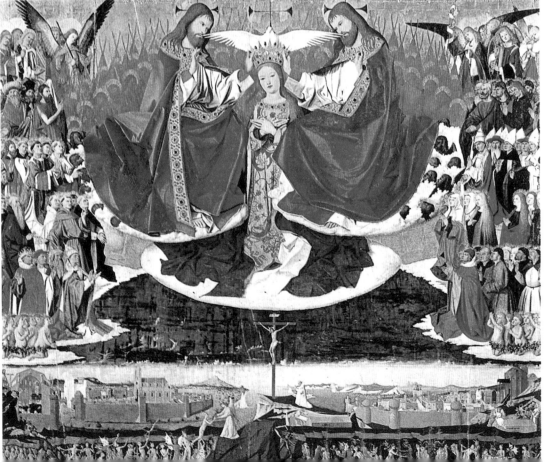

03 ‖‖ 建筑和意大利

在如此热情的意大利艺术面前，法国王室自然无法拒绝。经百年战争而千疮百孔的法国，在可怕的岁月里已经忘记了自己国家文明的法国人，早已被伦巴第或托斯卡纳地区堆积的财富迷乱了双眼。从这时起，意大利艺术开始炫耀这些奇珍异宝，并越来越多地用它们来装饰资产阶级的豪宅和经过修复的教廷礼拜堂。法国的国库逐渐充实起来，和平又回到了乡间，原有的艺术源泉早已干涸，新生力量尚未浮出水面。法国在此时回到混沌。国王自然想到要带上一批创作力旺盛、才华横溢、激情四射的意大利艺术家随行，帮助自己建造、修复并装饰城堡。建筑师焦孔多（Giovanni Giocondo，约 1433—1513）就这样跟随路易十二（Louis XII, 1462—1515）[1]来到了法国；弗朗索瓦一世则请来了达·芬奇、本韦努托、安德烈亚·德·萨尔托，还有后来的罗索（Rosso Fiorentino, 1495—1540）[2]和弗兰西斯科·普列马提乔（Francesco Primaticcio, 1504—1570）。米开朗琪罗的风格在法国已经初现端倪。

50 多年以来，瓦卢瓦王朝一直居住在卢瓦尔河地区，他们尚未放弃这里迁居别处，这里也就理所当然地成为这些从意大利北上

① 法国瓦卢瓦王朝国王，被称为"人民之父"。1498—1515在位。——编注

② 即乔瓦尼·巴蒂斯塔·迪·雅各布（Giovanni Battista di Jacopo）。——编注

◇《以撒的牺牲》
安德烈亚·德·萨尔托，约 1522，木板油画，98 厘米 × 69 厘米，马德里普拉多博物馆

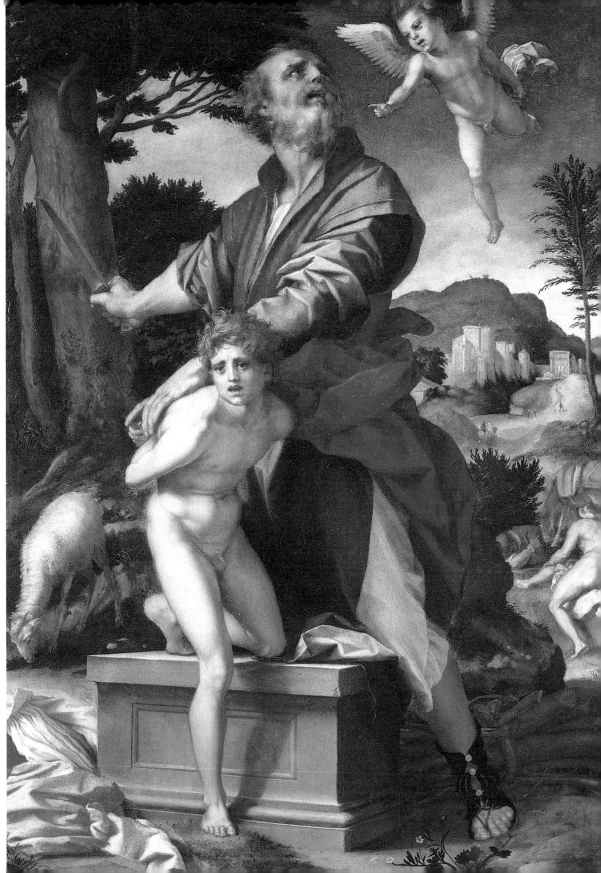

的艺术家们一展身手的第一站。在英法百年战争期间，这里被两国视为必争之地。卢瓦尔河流域是法国的缩影。卢瓦尔河全程流经罗讷河谷、中央高原和布列塔尼，右侧支流连通塞纳河盆地，左侧支流灌溉着加龙河盆地。法国所有这些大江大河都为卢瓦尔河带来了北方肥沃的土地、南方贫瘠的土壤及其发源地充沛的雨水。两岸遍布着橡树、栗子树、白杨树、草地和芦苇。这里有"法国花园"的美誉，动植物在大江大河之间生生不息。河道在遍植草木的河岸和沙洲间蜿蜒，被河水淹没的田野上露出一个个树丛。

为了忘却上个世纪（15世纪）所经历的伤痛，为了逃离这个世纪需要担负的重任，法国的王公贵族选中了这里富饶秀美的景色。就这样，用来休憩的行宫取代了固若金汤的防御型城堡。在这里行宫四周依然保留着深深的壕沟，这些行宫有时候被建造在河流之上，但这是为了聆听水流的低语，享受近水楼台的清凉，而不是用来抵抗内外部敌人的入侵。起初，这种新气象还只是隐隐显现：在庞大的哨楼之间朝花园一侧的外墙上出现了十字型的石窗。防御工事外表不加修饰，并保留至今。在外墙上依然能看到从前用来倾倒滚烫热油的雉堞。在这些厚厚的城墙之内，必须经过五代封建君主的财富积累；必须等到木质橱柜、宝座、餐具柜上装饰着升腾的火焰雕刻，博威织毯厂将这些花团锦簇却不失庄严肃穆的红黑色挂毯进奉给封建领主；必须等到绣品、金银器具和雕镂工艺品满溢出来，感到建筑物狭促，想要对外炫耀自己的财富时，这些行宫的外墙才会绚丽多姿起来，窗户才会精巧玲珑，顶部才会出现三角楣和小尖塔。在短短的几年内，新式贵族建筑应运而生。

这就是所谓的"法国文艺复兴建筑"。它随意糅合了几种样式，不料却自成一格，从封建时代的军事建筑、哥特式装饰以及带有意

大利风格，并效仿希腊—罗马建筑的多重影响中脱颖而出，在山林水泽之畔拔地而起。12 世纪的人们一下来就抓住了建筑的要素，那种首先考虑建筑物用途的想法已经不复存在了。至少城堡的用途已经是次要、临时且流于表面的，以至于完全掩盖了建筑的要素。在过去，出于机体顺应功能的必要考量，建筑师们只能采用简洁的造型，让和谐从建筑物自身由内向外地显露出来。在已是明日黄花的哥特式建筑中，由于装饰与建筑物是如此密不可分，建筑物本身也渐渐地被剜去皮肉，只剩下一副骨架，好让光线透射进来。而文艺复兴建筑则恰恰相反。它首先追求的是用外观来吸引人们的注意，在空荡的骨架和血肉上盖上一袭华丽的衣裳。近代所有建筑都沾染了这个毛病，直到新的社会需求需要其他类型结构时，这种情况方才有所改观。

装饰艺术是解析法出现时期的产物。此时玻璃工匠、雕刻师和画家各有分工，见多识广的建筑师成为多面手，再不像三个世纪以前的那群傻瓜那样一拥而上了。堕落的意大利完全征服了广大建筑师的心，他们是如此沉迷于绚丽的装饰，以至于竟然转而向被他们口诛笔伐的哥特式艺术取经。当这些外墙不再布满柱廊、凉廊、廊台和长廊等新意大利装饰里花里胡哨的玩意儿，板岩屋顶和一直延伸到挑檐的波浪式倾斜的屋顶重重叠叠，上面则是小尖塔、小钟楼、顶塔、华丽的烟囱和窗户组成的阴森森的森林。这是一种拙劣贫瘠的风格，仿效的是古老哥特式的叶饰花纹，却没有土地的精髓和芳香。其组合千变万化，无穷无尽，但其中卷曲的茎叶、花瓶、贝壳、动物、花朵、人类形象都无精打采，它们似乎只想要掩饰富丽下面的悲惨。哥特式建筑最后的火光，变成了一口难以下咽的残羹冷炙，如同幻灭之后无谓的追赶。世界上最悲伤的事情，就是明明伟大的

◇ 无辜者之泉

皮埃尔·莱斯科，1549，巴黎

爱情正在消逝却不愿去承认。经过长达 50 年的论战，法国的精英当中焕发出了一种智慧之光，几乎取代了他们的天性。皮埃尔·莱斯科（Pierre Lescot，1510—1578）和菲利贝尔·德洛姆（Philibert del'Orme，1514—1570）用人们提供的材料堆砌出一座座建筑物。这些建筑物拥有一副强劲的骨架，支撑着华丽挺直的外壳。在宫墙之后，圆润或扁平的廊柱和秀美的科林特石柱鳞次栉比，带有三角楣的十字形大窗户一目了然，环绕四周的浅浮雕和雕像比比皆是。自博威大教堂因穹顶设计过高而坍塌之后，法兰西艺术终于在卢浮宫建筑中看到了自己第一道希望的曙光。

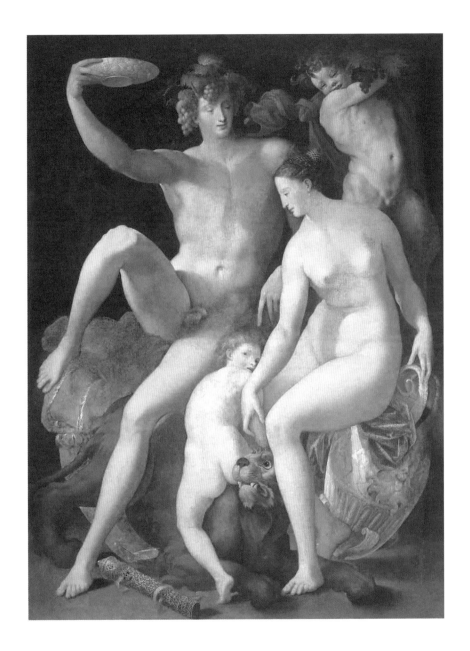

◇《巴库斯、维纳斯和丘比特》

罗索，1539，布面油画，209厘米 ×162厘米，卢森堡国家艺术史博物馆

04 ‖ 山林水泽的艺术

　　虽然法兰西艺术已猛然苏醒，但当时的艺术家为了取悦那些已经开蒙的封建君主，导致这种艺术散发出一种高傲的贵族化的气息。一种对建筑体系的需求已然苏醒，这种体系体现出超越协调的趋势，并在一个世纪以后的君主专制下成为现实。亨利二世的寡妇凯瑟琳·德·美第奇（Catherine de' Medici，1519—1589）掌控了整个巴黎，已故君王的情妇黛安娜·德·普瓦捷（Diane de Poitiers，1499—1566）自然失了势。建筑师满脑子都是奇思妙想，想要在市中心立一座象征专制的宫殿。建筑师不用再深入密林，不用再建造大型的狩猎行宫。从前，国王被风雅的宫廷簇拥，他们会在沙场归来之后来到这些行宫小住，猎捕雄鹿和野猪，并且和漂亮的情妇一起商讨宗教和外交政策；从前，弗朗索瓦一世会在卢瓦尔河畔绿草如茵的花园里徜徉，让这里静静的流水洗去身上的疲惫，他也会从这里前往法兰西岛深邃的森林打猎，满足自己血性的感官享受。现如今，建筑师再也不用跟着君王东奔西走了。在这种随之而来的孤寂中，也许建筑师失去了伟大建筑需要民众需求的意识，但画家和雕塑家感到了某些创作养分，直达心间，唯有世俗世界才能体会这种力量。当我们在阳光灿烂的林间小径上漫步，当我们听到号角、呼唤、马蹄声、逃逸声渐渐远去，当我们在散发着黄杨和肉桂气息的橡树荫里阅读龙沙的抒情诗，仿佛可以看见丰乳肥臀的美

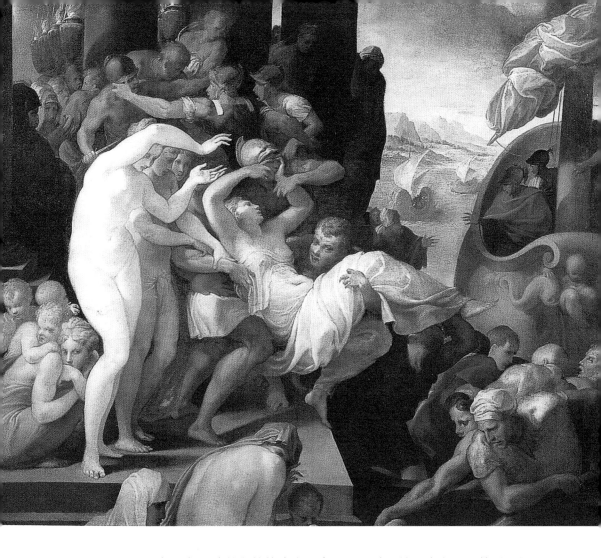

◇
《掠夺海伦》
普列马提乔，1530—1539，布面油画，155
厘米×188厘米，达勒姆博斯博物馆

女在黑白天鹅游弋的静谧水面上一晃而过。继罗索之后，普列马提
乔从意大利曼图瓦带来了从老师朱利奥·罗马诺（Giulio Romano，
1499—1546）那里学到的丰富知识，用来装饰枫丹白露宫。罗马诺
是法尔内西纳别墅培养出来的画家，在他兽性的纵情声色之下，拉
斐尔出神入化的优雅被压得喘不过气来。继西斯廷礼拜堂的先知们
一鸣惊人之后，16世纪的意大利就在这种纵情声色之中突然沉沦了。
罗索和普列马提乔都曾在法国森林里见识过山林水泽仙女绰约的风
姿。为了再现她们的倩影，罗索笔下的上流名媛一丝不挂，金色的

秀发里还佩戴着月牙钩。普列马提乔则让这些名媛随意出现在上过蜡的华丽的镀金沙龙里，在黄金镜框、巨型壁炉和窗户之间玉体横陈，伸展她们颀长曼妙的曲线。她们红润的乳房、丰满的臀部和玲珑的腰肢经过画家的描绘，和从田野和葡萄藤上采摘而来供应国王的餐桌的水果、小麦、葡萄、蔬菜一样秀色可餐。水平如镜的池塘边迎来了上流社会的王宫规则，映照出围猎夜晚火把的火光和猎物的鲜血。

　　君主制的荣光越来越耀眼，吸引了越来越多的艺术家，这些艺术家都沉浸在这种心旷神怡的氛围之中。在这些艺术作品里，我们都能找到龙沙的影子：树林的气息、山洞里新鲜的气流、潺潺的水流声，还有田园诗人笔下赤身裸体的美女站立在缠绕着葡萄藤和常春藤的廊柱之间。这群画家是这个世纪里的流放犯，他们离群索居，远离人民的需要、疾苦和精神。除了克卢埃父子的少数作品以外，我们在这些艺术家的作品里找不到蒙田的哲学思想；除了优秀雕刻家皮埃尔·邦当（Pierre Bontemps，约1505—1568）那些大胆有趣的作品以外，在他们身上看不到拉伯雷的人文主义；听不到他们对可怕宗教战争的任何回应；也闻不到焚烧书本卷章和血肉之躯的焦臭味。有些信奉新教的艺术家甚至都没有意识到宗教改革家约翰·加尔文（Jean Chauvin，1509—1564）的来临。也许在巴泰勒米·普里厄雕刻的陵墓雕像中，多少还是能找到加尔文刚正不阿的天性？当利吉耶·里希耶（Ligier Richier，约1500—1567）在底座上竖起一具捧着一颗不朽心脏的腐烂尸体时，当他在殉难基督周围聚集了一群身形瘦削的哭丧者和抬尸人的时候，无疑是感受到了加尔文的力竭和苦痛。但这群人里面最伟大的艺术家让·古戎完全置身这个世纪的洪流之外。他虽然是加尔文派教徒，却较为纯真、

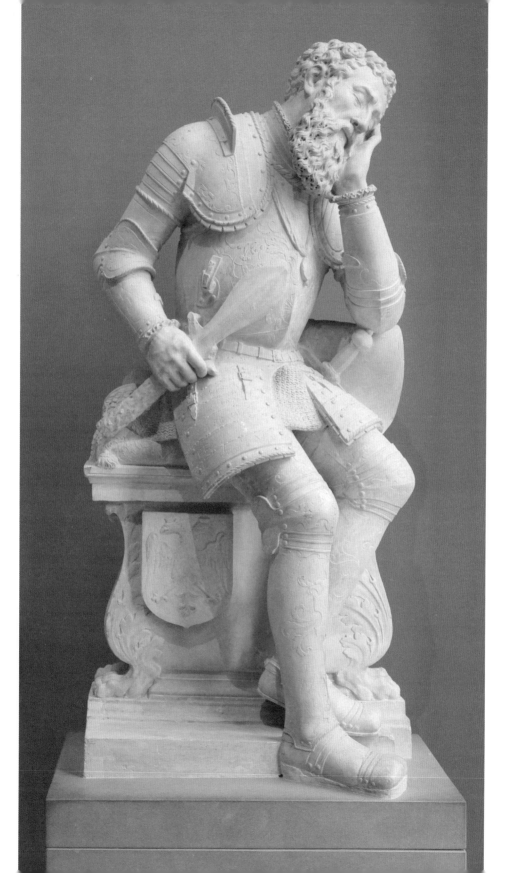

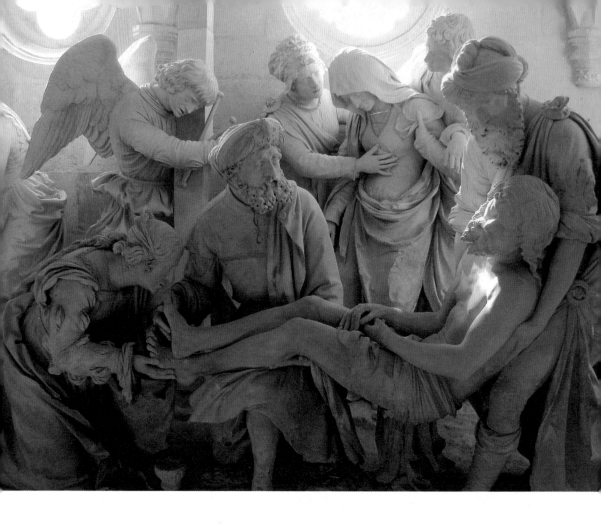

温和而不死板，他游走在卢瓦尔河畔和枫丹白露宫之间，眼里关注的无不是在和风吹拂下闪着银光的麦田和流水。

在法国，再没有比让·古戎更加法国化的人了。不过，他没有法国人的敦厚，也没有法国人的戏谑。他在意大利接受了艺术教育，就这样成了意大利和法国之间的纽带：他和詹波隆那共同成为法国在意大利的代表，又同普列马提乔和罗索一起成为意大利在法国的缩影。他是法国诗意风格的代表，但这种诗意风格从来不会自行点燃，必须在拉丁式和日耳曼式诗意风格的煽动之下才能越烧越旺。他的创作构思不可捉摸，如同风吹拂下的庄稼和青草，从这一头侧

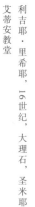

◇《基督下葬》
利吉耶·里希耶，16世纪，大理石，圣米耶圣艾蒂安教堂

向另一头。无论是什么材质，青铜或大理石，无论是什么形式的创作，雕像或是圆雕饰，浅浮雕还是圆雕，他都不像同时期的那些雕塑家一样将绘画技法运用于雕塑。他引入的是一种精神。这种精神既没有绘画的特征，又不像音乐，它无影无形，同微风、芳香、低语、回声一样穿透空气、静寂和水流，整个朝着停止的形体之间无休止地扩散。即便这个形体是独立的，即便其周围没有空气、没有静寂、没有水流的时候也是如此。

您是否欣赏过古戎的作品？在裸露的肩头上露出的微笑的面孔，在合拢的臂弯下露出的红润的乳房？您是否见过他作品里那些线条优美的四肢、弯曲坚硬的双脚、高高的小腿肚、拉长的大腿？所有纤细优美的丰满形体里都紧绷着钢铁一般的肌肉。这些健美的形象在林间追逐野鹿、欢乐跳跃，路遇王家猎人时又如同"受惊的小鹿"一般逃开。画家笔下的这些美丽形象散发出水藻般的清新，又如潮湿森林里的微风。这些从肩膀伸出的漂亮手臂就如同水瓮里倾倒出来的一注清泉；胸膛在胯部上欢畅地扭曲着，就如同涡流在汇入水流之前互相碰撞混合；在风吹下摆动的褶皱如同水面上的涟漪。古戎的作品犹如泉水淙淙、柳条簌簌、杨树低语，又如江河蜿蜒而行，在芦苇和水藻间泛起阵阵银波。

的确，从罗索、普列马提乔再到古戎，尤其是古戎，在他的艺术中，在这种林间空地、山林水泽的艺术中，在这种密林树枝后面若隐若现的雕像和廊柱艺术中，有一种对大自然中女性胴体的高度仰慕之情。

但随着极端君主专制的抬头，他的这种仰慕之情也迅速降温。但在法国人民经历了无法言说的痛苦之后，在逃离荒芜城市的年轻的艺术王国所带来的希望之中，他无法不表露激情洋溢的青春活力。

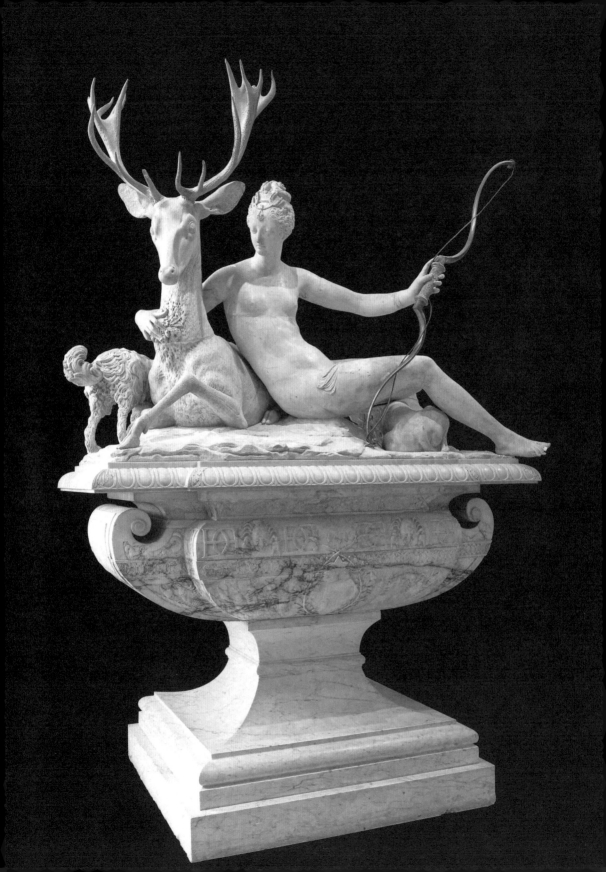

这是一种贵族的艺术，甚至是等级森严的艺术，但它高于它的职能，如同老树抽新芽般突然出现。它的艺术语言不同于狂热时代的疯话，有别于拉伯雷、德奥比涅、宗教改革分子、印刷商、书商、发明家等人的用语，表现出饱受百年战火和苦难的民族的顽强生命力。如果说，让·古戎身上不具备这个世纪的人们所特有的对于未来的强烈憧憬，那么他比其他任何人都更具有人文精神，对代表未来力量的一切都怀有深切高贵的温情。您可曾注意到，这些诗人在赞美女性的同时也歌颂儿童？您可曾注意到，在哥特式风格如火如荼之时，很少表现在母体内的婴儿，仿佛这种现象司空见惯而不值得花心思描绘？您可曾注意到，他们偏爱母亲，在描绘母亲硕大的臀部时总是充满柔情，而抱在怀中的婴儿却几乎总是缺乏表现力？

从意大利的老一辈大师开始，从乔凡尼·皮萨诺、奎尔奇亚，尤其是从多纳泰罗和罗比亚父子开始，便对儿童题材情有独钟。充满理想主义的意大利人对可感知到的美过于热衷，以至于无法不四处找寻它；他们过于面向未来，以至于无法在承载着未来秘密的人身上窥见未来。那么，是不是在意大利人的影响下，法国的个性主义才得以苏醒，从而派生出 16 世纪西方国家全面求索的欲望？不管怎样，让·古戎突然间意识到了童真之美，软绵绵、胖乎乎的童真之美。热尔曼·皮隆是一个博学的雕刻家，对自己的本职工作兢兢业业，一心想着在石料中雕刻出君王刚正不阿的形象，想着在骨灰坛四周或者在陵墓上面创作出丰满、精美的裸体像。他也觉察到了儿童面孔的奥秘，他创作的儿童像具有隆起的额头、小巧的鼻子、凸出的嘴唇和脸颊，其技法轻柔不定，让整个面孔看起来模糊不清。还有利吉耶·里希耶，他塑造的儿童头颅像球体一样浑圆，喝饱了奶水的儿童身体有血有肉、娇嫩神奇，像脂肪球一样颤抖着，从此

以后，他便对地狱和死亡题材不感兴趣了。在大量被处死和患疫病的尸体散发出的恶臭中，这些儿童题材的作品就宛如人们对生命所萌发出的希望。

意大利战争已经结束，内战也已偃旗息鼓，尽管君主纵情声色，正在从精神上解体，可他在当时仍然在积极斗争中取得了最终胜利，但这让受到意大利和山林水泽影响的法国艺术失去了自身的特色。法国国王搬进了皮埃尔·莱斯科和马丁·尚比日（Martin Chambiges，1460—1532）设计的卢浮宫。那些随之而来的艺术家不再阅读龙沙的作品，而是马莱伯（François de Malherbe，1555—1628）那些具有古典风格的诗篇；在目睹罗马和威尼斯的豪华府邸、米开朗琪罗绘制的西斯廷穹顶画、拉斐尔装饰的那些房间之后，巴黎的街道和拉伯雷的作品在他们眼里也变得粗俗不堪。爬得越高，跌得越重。意大利天才艺术势不可当，取代了路易十四时代定下的教条，与其说那些参与其中的艺术家是历史的缔造者，不如说他们是见证人。

伯纳特·贝利希（Bernard Palissy，约1510—1590）和让·库辛（Jean Cousin，1500—1593）是两名普通的艺术工匠。深深触动陶艺师贝利希的，是让这个时代的西欧变得如此强大的人文精神。至于库辛，他是一位画家、雕刻师、玻璃工匠和土地测量员，不过是那些意大利宣扬普救学说者的夸张写照。而御用画家马丁·弗雷米奈（Martin Fréminet，1567—1619）可说是一位描绘街头景象的米开朗琪罗，他笔下的人物形象丑陋不堪、衣不蔽体。通俗艺术归于沉寂。在长达三十多年的时间里，除了文学家和画家对着王室令人生厌的陈词滥调之外，一切都死气沉沉。

没关系，这一切都是定数。意大利文艺复兴不可能不对法国产

◇ **有波莫纳女神形象的彩陶盘**

伯纳特·贝利希，16世纪晚期，彩釉瓷器，34.3厘米×26厘米，纽约大都会艺术博物馆

生巨大的影响。故步自封是致命的。任何人和任何民族都不能永远两耳不闻窗外事。各个民族之间理应互相渗透，在同未知的想象力和感受力的接触过程中，彼此汲取灵感。在这些接触中，几乎总是会出现暂时的倒退，但任重而道远，在更多因素的协同参与下，人们总是会朝着日后更广阔、更复杂的成就迈进。无论我们是否愿意，对于未来思想的来袭，我们都必须借助文艺复兴的意大利给予我们的启发以及民众的力量。正是在这种力量的催生下，成千上万的教堂和钟楼才会在法国的土地上破土而出。

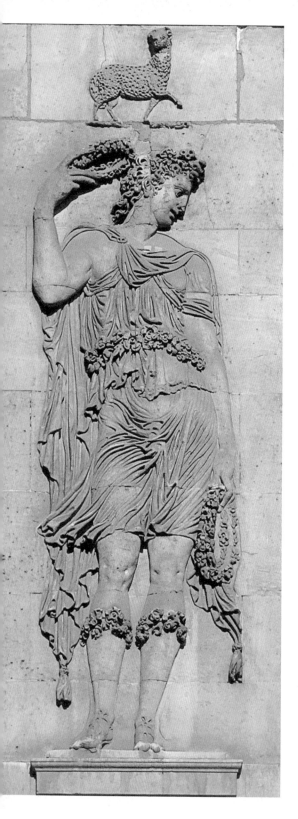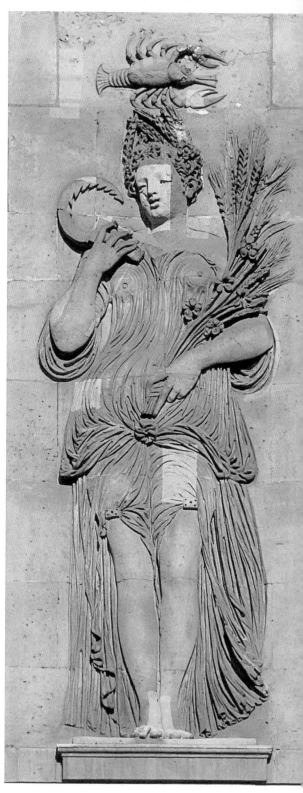

◇《四季》让·古戎，约1547，石质，巴黎卡纳瓦莱博物馆

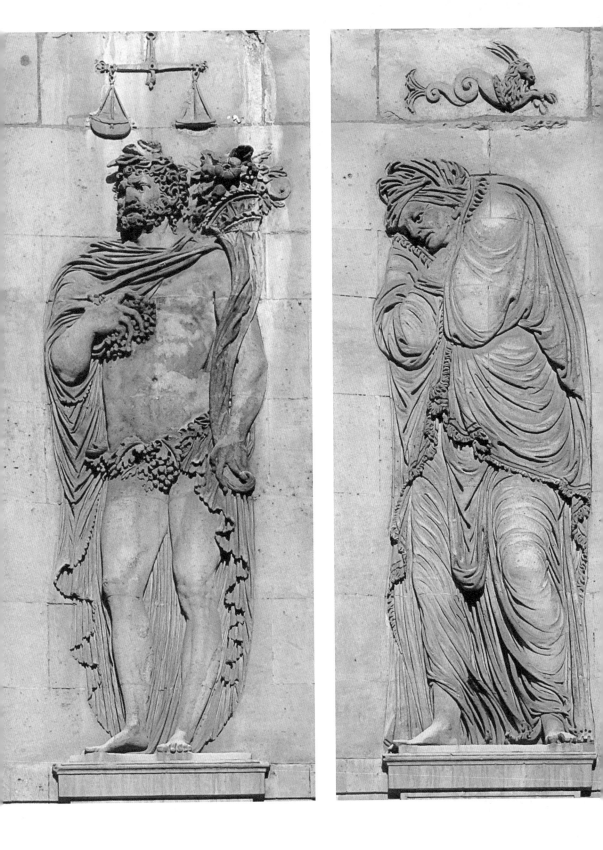

◇《掠夺欧罗巴》

让·库辛，约1550，木板油画，88厘米×140厘米，布鲁瓦城堡博物馆

第三章

德国和
宗教改革

L'ALLEMAGNE ET
LA RÉFORME

01 ‖ 艺术工匠

如果说，文艺复兴确定了由意大利艺术家来制定理解和表达生活的方式方法，那么，同佛兰德斯地区比起来，要想把德国同这场从 14 世纪起就引导着人们思想的人文主义运动联系起来，就绝非易事了。如果说，文艺复兴确立了新的思维模式，让对直觉和信仰的追求服从于经验和理想的双重监督之下，那么，无论在北方还是南方，都必须一视同仁。这种新思维模式的确立无处不在，无不表现为国民意识的胜利回归，其方向和方法都是与教会妄图实现的一抹平的做法唱对台戏。但法国例外，因为法国人民的创意早在两个世纪以前就已表露。德国的工匠曾经受到法国手抄本画师和泥瓦匠的艺术熏陶，被荷兰画家的色彩迷住双眼，被意大利素描画家和湿壁画画家的出神入化之功所折服。直到佛兰德斯和意大利都确立了自己的特点和意愿时，德国才渐渐意识到自己民族的天赋和需要。

哥特艺术已经被法国遗忘，意大利也对它很排斥，佛兰德斯则在鲁本斯出现之前由勃鲁盖尔慢慢地改造它，试图让它同南方的艺术思想相契合。然而，哥特艺术却在德国顽强生存下来，而且寿命比其他地方都来得长久，直到 17 世纪，在德国的希尔德斯海姆仍然能够看见它的踪迹——只有德国人将哥特艺术坚持到底。他们是如此专注地在断壁残垣中摸索，以至于没有意识到冒险突破的意大利人和法国人所取得的长足发展。

这就不奇怪，为什么在很长一段时间内，人们会以为哥特艺术源自德国。德国的建筑师、雕刻师和画师们，在法国艺术家不到两个世纪以内积累起来的形式和创意宝库中，慢慢武装自己，发展并完善自己的特点。他们很快就摒弃了根深蒂固的尖拱穹隆的建筑原则。这种建筑手法看似简单，实际上千变万化，而且采用了许多和谐化的线条以产生一种整体效果，为了隐藏或彰显其总体功能所需的各种部件，其装饰也极其繁复。正因如此，德国的艺术家们竭力让这些线条和装饰更为复杂多变，来契合他们一丝不苟的民族精神。大约在 15 世纪末，法国和意大利产生了新的建筑形式，装饰更为绚丽多姿，这更让那些莱茵河右岸的德国建筑师们心驰神往。当时甚至出现了这种情况：当许多意大利和法国艺术家下决心同装饰建筑和艺术彻底决裂并直接借助雕塑和绘画表现自我的时候，大部分德国艺术家仍然在一团乱麻之中试图将各种分散成分堆砌在一起。而所有这些成分是在 13 世纪从法国流传开来的，其影响力遍布整个西欧，甚至还叩响了亚洲的大门。

　　经过雕刻和彩绘的祭坛装饰屏从 14 世纪开始充斥德国的大小教堂，它们就是在这种大杂烩里发展起来的。创作这些粗糙的作品需要想象不到的耐心，令人不敢尝试耶稣受难的场景题材，而是采用粗俗的形式，雕刻出做作的举止、怪异的表情、十字架、长矛、海绵铁、棘冠、钉子和锤子，为民间木雕艺术提供了源源不竭的素材。在蒂罗尔、哈茨、黑森林、阿尔卑斯山脉和弗拉肯地区以及所有遍布落叶松和杉树的德国山脉与河谷，当地农民一直从事着木雕工艺事业。这些木料质地松软，刻刀在上面显得游刃有余，可纵向横向来回雕凿，清晰刻画出细致的毛皮和毛发、衣服的褶皱、卷曲的头发、手背上的青筋、脸部的皱纹。在木雕中打发冬季的漫漫长

◇ 伯恩瓦尔德手臂圣物箱

约 1194，银、水晶石、半宝石，希尔德斯海姆大教堂博物馆

夜，排遣守夜时的烦忧，忘记在高山和牧场中的孤寂，为死气沉沉的内心世界带来一丝活力，这当然是无装饰的平面画和过于纯粹的侧面像所无法做到的。当山林里的人们走向城市，会看见划破长空的钟楼。当他们在弯弯曲曲的街道上行走，两旁三角形的房屋外墙上布满了金字招牌和彩绘木雕，盖着瓦片的巨大屋顶仿佛要触及地面。在三角形的女墙、烟囱、送子鸟的鸟窝以及展开横幅标语的黄金人像之间，挺立着一个个层层叠加的精雕细刻的三角楣。这些五彩多姿的三角形造型里充斥着或生动或怪异的雕像，以及令人叹为观止的机械结构，从山林里来的农民们必定会从中得到启发。当他们在工坊和店铺里看见一个个优秀的象牙和金属雕刻工人、铁匠、金银匠在阴暗的工作台上埋头雕刻时，自然而然地会在内心滋生出某种复杂的感触，然后在归途中如同打翻调味瓶一样，心头再次五

◇ **圣父教堂祭坛画**

迈克尔·帕切尔，1471—1475，木板油画，103厘米×91厘米，慕尼黑老绘画陈列馆

味杂陈。原本教堂里已经充斥着祭坛装饰屏、讲坛、祭廊、墙壁上层层叠叠的灵柩、羽毛头盔上被压碎的红色和蓝色的纹章，现在又要接纳在木工挥凿抡斤下千疮百孔的橡木祷告席、大到挡住视线的神龛，原来拱肋就已经很令人生厌了，现在还要加上一大堆纺锤形状带着尖角的木雕，这就更加乱哄哄了。蒂罗尔人迈克尔·帕切尔（Michael Pacher，约 1435—1498）和老希尔林（Jörg Syrlin the Elder，约 1425—1491）在乌尔姆开风气之先。在他们的带动下涌现出大量木雕工匠，他们擅长用木料建构起细长的廊柱，雕镂出花样纹饰，搭配各种真实的面貌，为圣经故事增色，镂空的栏栅、卷须、棘冠和铁尖排纵横交错。在简陋的棕色木架的小屋中间，里里外外被绘成了红色、金色、蓝色的行会会所，啤酒馆，市政厅，同时从商贸城市的石板路中破土而出，为德国的木匠、铁匠、手抄本画师、玻璃工匠提供了源源不绝，一展所长的大好时机。就这样，一群群地精山怪在精雕细刻的房梁和家具上面出现了。那些景色秀美的城市成为彩绘木雕的博物馆，再没有一幢建筑物是光秃秃的，

再看不到一条直线或是纯粹的曲线，简单和纯净也不复存在，城市各处无一幸免。在六角形铅条组成的绿色彩绘玻璃窗后面，炼金术师们原来摆弄着蒸馏瓶，或是展开羊皮纸阅读。可当他们一走出家门就会发现：他们在泥金彩绘手抄本里见识过的曲折的造型和缤纷的色彩，如今已经爬上了市政厅的外墙，覆盖了哥特风格装饰之间的湿壁画。这是一本打开的古老书卷，其书页已经被街道的潮气所侵蚀。可在上面还是能看到无用的服装、横幅、羽毛、涡卷纹盘绕在一起，这些堆砌在一起的细节恰恰形成了德国的版画艺术。它是如此丰富多彩、细致入微，虽然是所有艺术品中最不正统的，却是高度凝结了人类的科学创新、聪明才智和辛勤汗水的艺术形式。

02 ‖ 德国文艺复兴早期艺术

从实质上来讲，德国绘画向来与中世纪作坊工匠所从事的早期手工业密不可分。在丢勒和老霍尔拜因（Hans Holbein the Elder，1460—1524）最高超的杰作中都能找到木刻、铜刻和青铜刻作品。再没有比丢勒更优秀的铜板雕刻家了，也没有比老霍尔拜因更杰出的木版雕刻家了——尽管他是唯一并非工匠出身的德国艺术家，但他从未停止过版画创作。木刻版画很有可能是 15 世纪初在德国与荷兰同时出现的。不久以后，佛罗伦萨人玛索·托马索伊·菲尼格拉（Maso Tommasoii Finiguerra，1426—1464）将德国的版画发明系统地运用到金属上面。18 世纪时发明了彩色版画的勒布隆（Jacob Christoph Le Blon，1667—1741）就是德国人后裔，平版印刷的发明者阿洛伊斯·塞尼菲尔德（Alois Senefelder，1771—1834）更是巴伐利亚人。印刷、钟表、机械、塑料，这一切都从德国不知疲倦的创造熔炉里喷涌而出，为工业提供必要的材料。在德国，工具支配着艺术家，艺术家被工具牵着鼻子走。而法国和意大利的艺术家则不然，他们的聪明才智发展得太快，以至于在工具方面没有过多时间去讲究细节。如果说，法国和意大利的学者和艺术家是朝着同样的发展方向进行推广和思索，那么他们的德国同行则是在工艺步骤及其应用中齐头并进。

德国的所有城市、各行各业都采用这种蚁巢式的集体劳作方

◇《女子肖像》

老霍尔拜因，1509—1510，木板蛋彩画，39.5厘米 ×28.4厘米，哥达弗里登斯坦城堡博物馆

◇《耶稣复活》

汉斯·穆雪，1437，木板油画，150厘米×140厘米，柏林画廊

式，从而导致我们无法追溯德国绘画的渊源，也无法了解它的发展轨迹。德国绘画不像其他国家那样有逻辑和规律可循，慢慢地攀上顶峰并逐渐没落，它前进的步伐是游移不定、断断续续、纵横交错的，会在无法解释的弯道里迷了路，或是走回头路。当它开始对自己产生认识时，又会突然止步不前。德国绘画这种混乱的特性恰恰符合德国混乱的精神、混乱的历史以及德国土地混乱无序的分裂状况。各地艺术创作的星星之火，往往因战火燃起，因揭竿起义熄灭，甚至是毫无缘由地熄灭。这些轰轰烈烈的运动在强烈贪欲的支配下，裹挟并榨干了人民的生活，却丝毫没有停歇。布拉格在 14 世纪时就出现了美术学校，后来却被捍卫宗教改革的胡斯战争彻底摧毁；德国最美丽的城市乌尔姆，房屋雕梁画栋，护窗板五彩缤纷、俏丽可人，市政厅里挂满了光彩夺目的绘画，这里拥有自己的美术学校，有希尔林、汉斯·穆雪（Hans Multscher，约 1400—1467）、巴多罗买·蔡特布罗姆（Bartholomäus Zeitblom，约 1450—约 1519）这些大师，直到后来发展起来的纽伦堡吸干了它的精髓；老霍尔拜因在德国南部的奥格斯堡建立了一所学校，后来被他的儿子迁到巴塞尔，最后由他的学生汉斯·博格克麦尔（Hans Burgmair the Elder，1473—1531）惨淡经营，直至他去世。

雕塑家提尔曼·里门施奈德（Tilman Riemenschneider，约1455—1531）在维尔茨堡工作，而画家卢卡斯·克拉纳赫（Lucas Cranach，1472—1553）则独自在萨克森成立了自己的美术学校；汉堡也有自己的艺术家，但汉萨同盟的衰落很快让他们知难而退；写实的风景画家康拉德·威特（Konrad Witz，1410—1446）曾在博登湖畔作画；当时最伟大的版画家马丁·施恩告尔（Martin Schongauer，约 1430—1491）成了科尔马的顶梁柱；虽说科隆的

艺术寿命较长，甚至还有幸为佛兰德斯地区，尤其是布鲁日，带来了重要的造型艺术影响，但命中注定它会脱离最狭窄的原始主义，借鉴吸取布鲁日的长处。即便如此，科隆仍然因先天不足而很快走向灭亡。

　　无论是埃及、法国，还是意大利，没有一个地方像德国这里神学家和学者对画家产生如此巨大的影响。在其他地方，一种源自人性中最崇高之需求的深刻力量，推动着哲学家和艺术家投入同样的运动，朝着同样的方向前进。在德国却恰恰相反，这里是老学究的国度，在那些试图将天主教带入北欧的书生气十足的虔信宗教的城市里，艺术家不过是畏首畏尾、唯命是从且一窍不通的跟屁虫，只能被考据派牵着鼻子走。从威廉·冯·埃尔（Wilhelm von Erle）到斯蒂芬·洛赫纳（Stefan Lochner，约1410—1451），14世纪所

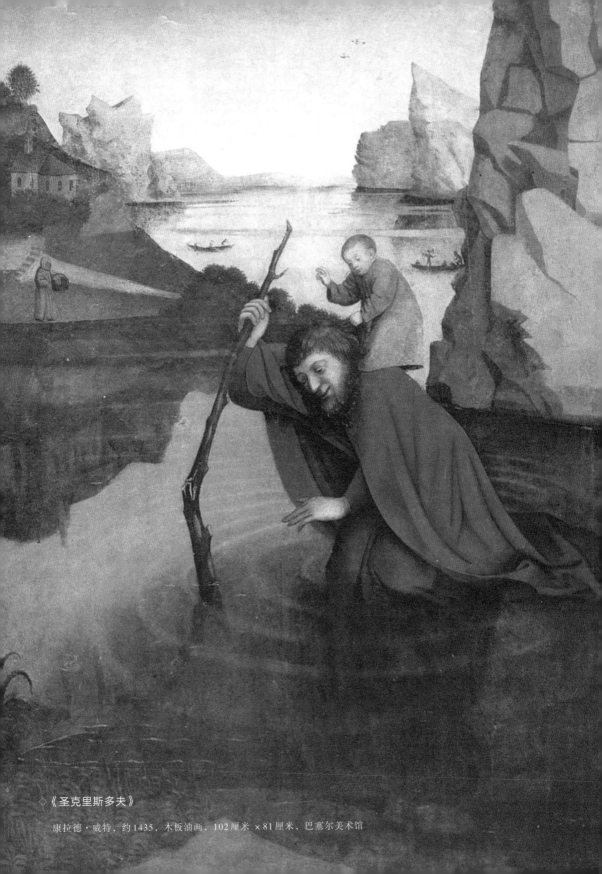

◇《圣克里斯多夫》

康拉德·威特，约1435，木板油画，102厘米×81厘米，巴塞尔美术馆

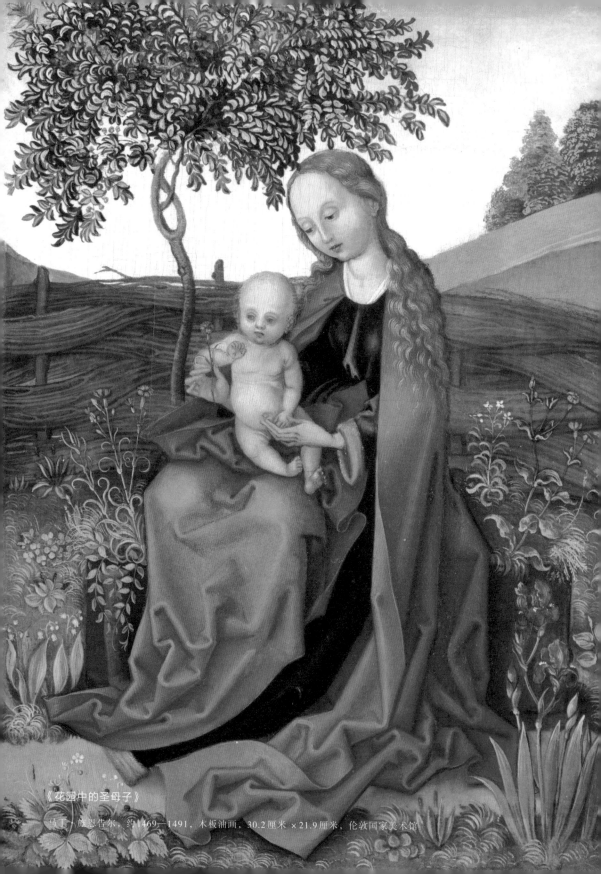

《花园中的圣母子》

马丁·施恩告尔，约1469—1491，木板油画，30.2厘米 ×21.9厘米，伦敦国家美术馆

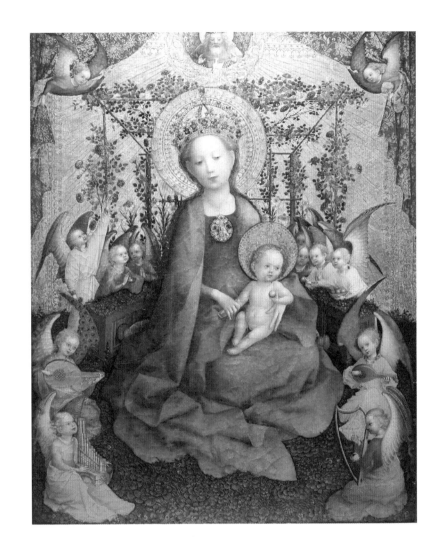

◇《玫瑰庭圣母》

斯蒂芬·洛赫纳，约 1448，木板油画，51 厘米 × 40 厘米，科隆瓦尔拉夫－里夏茨博物馆

有的不知名艺术家，与其说他们是虔诚的男人，不如说是迷信的女人。在他们的作品中，我们从未发现对激情憧憬的构想，从未看到锡耶纳大师身上那种神气相通的共通精神，而这种精神曾赋予大师们以神秘、狂热和特色。德国艺术家不过是一群死抠字眼的可怜虫，迟钝的头脑里满是陈腐的历史知识。

当洛赫纳出现在德国画坛时，同时期的凡·爱克兄弟和罗希尔·范德魏登已经在佛兰德斯大放异彩，奎尔奇亚、马萨乔、多纳泰罗、安杰利科、贝利尼已经扬名意大利，法国的阿维尼翁画派的艺术家们也纷纷大展身手，神学的噩梦仿佛一时间消散了。尽管他的画作肌理如同上了蜡一般，可斯蒂芬·洛赫纳擅长在金色的天空上绘出玉手纤纤、娇艳欲滴的美丽贞女形象。城市古老的产业开始产生舒适的资产阶级，虔诚温和的社会开始对复杂的投机行为感到厌倦。洛赫纳笔下的地狱不再滑稽可笑，天堂里充满了希望。伟大画家罗希尔·范德魏登的弟子们在 15 世纪末来到这里，为科隆带来了布鲁日画师们灿烂的力量和沉重饱满的布局，当时已经病入膏肓的这座德国城市再也招架不住了。一如那些灰白色的景色将从人们记忆中被抹去一样，圣塞维努斯不知名画师笔下率真的灵魂、专门描绘圣母玛利亚生平的不知名画师笔下不经意的娇羞和渐淡色彩都会从德国最后一批宗教画师的画布上消失。继乔斯·凡·克利夫（Joos van Cleve，1485—1541）之后，16 世纪时的巴泰勒米·普里厄将用一种冷峻的专注、无懈可击的细腻笔法、严丝合缝的技巧，糅合佛兰德斯和莱茵河地区的原始表现手法，构思出一种具有意大利风格的画风。莱茵河长久以来承载着德国的力量，持续不断地受到法国和荷兰的影响却没有得到足够的回报。于是，德国将目光转向欧洲内陆的东南部，让古老的日耳曼大地重新意识到自己的真正意义。

纽伦堡地理位置优越，最适合吸收开启民智所必需的各种思潮。它在汉萨联盟各大城市、威尼斯、莱茵河与荷兰之间起纽带作用。整个德国、勃艮第、匈牙利以及东方，经由亚德里亚海和多瑙河纷纷涌向纽伦堡。这里的市场、柜台、银行人声鼎沸，各种叫卖

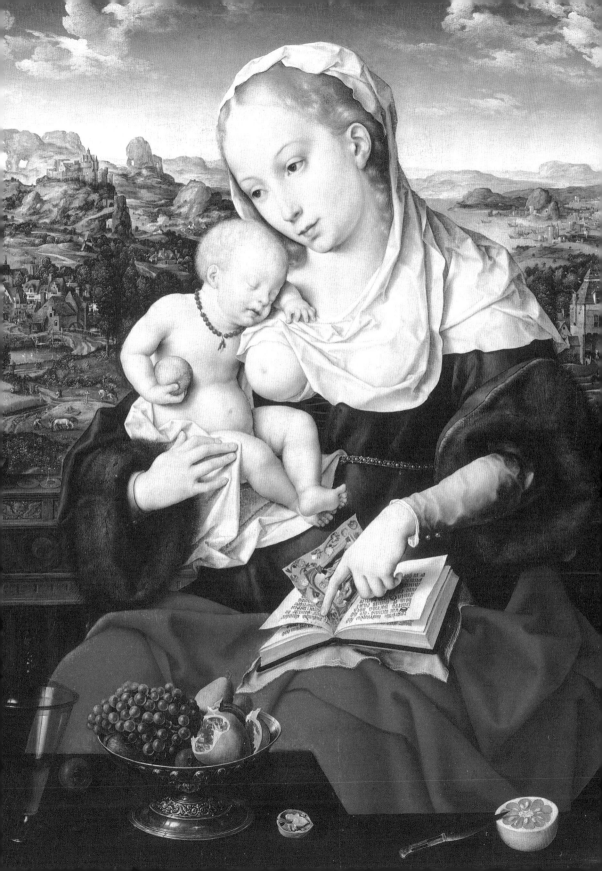

声在街道上此起彼伏，汉斯·萨克斯（Hans Sachs，1494—1576）及其伙伴们洪亮的歌声从黑暗的店铺中升起。两个世纪以前法国泥瓦匠诗人们的大合唱又在各行各业的行会中激昂地响起，将从事同一职业的人们团结在一起，仰仗他们每个人狂热的好奇心，中世纪精神和文艺复兴精神在这里激荡在一起。德国南部所有的艺术工匠离开山林里小桥流水、鲜花掩映的家乡，在铁锤的敲打声和锻铁炉的隆隆声中来到纽伦堡，在那里熔制青铜像、铸造印刷字盘、雕刻铜版和银器、从事大小木作、扭绞绘制铁器、抛光雕镂腕表的钢

材。石材雕塑家亚当·克拉夫特（Adam Kraft，约 1460—1509）让粗犷俊美的人像单膝跪地，以便用双肩支撑起高达 60 尺的雕像，向我们展示德国工匠出神入化之功；木雕师维特·斯特斯（Veit Stoss，1447—1533）则用他丰富的情感和谨慎的坚持，在笨拙天真的人物形象中表现出普通德国人的心性。在从老一辈法国手抄本画师那学艺的雕像师所装饰的教堂里，他们遇到了从莱茵河城市来的专门绘制祭坛装饰屏的侨民画师，他们共同在这里描绘出德国文艺复兴早期艺术的美丽篇章。

03 || 阿尔布雷希特·丢勒

在我们的想象中，年轻的阿尔布雷希特·丢勒工作勤奋、多才多艺。他的老师米歇尔·瓦格莫特（Michael Wolgemut，1434—1519）曾在科隆跟随罗希尔·范德魏登学艺，曾要求他把将弗拉芒绘画引入纽伦堡的汉斯·普莱登武夫（Hans Pleydenwurff，约1420—1472）作为榜样。丢勒曾经津津有味地聆听从意大利归来的同行的描述，那些人曾为他带来当时住在纽伦堡的雅各布·德巴尔巴里（Jacopo de' Barbari，1440—1516）的那些并不高明的作品。他经常去父亲的金银器作坊，在那里如饥似渴地学习科尔马画师马丁·施恩告尔的版画，那些朴实无华的作品，如实呈现了耶稣基督受刑的惨象和刽子手狰狞的面孔，其悲剧的力量随着人物形象的丑陋、凄惨以及日薄西山的中世纪的困境而日益壮大……不难想象，丢勒天性好学，狂热地热爱诗歌、音乐、舞蹈，既如同武士天马行空、腾云驾雾，又如同水女神在闪着金光的波涛里，在死水中滑行。当歌唱家、合唱队来到窗前时，在街上的喧嚣声中，整个德国大地上便汇集着各种各样的天才……他拥有炽热的艺术敏感性，经常陷入沉思，擅长自省。他继承了这座城市古老产业的力量，又从父辈的血液里汲取了土地的琼浆玉液、匈牙利荒原上游牧民族狂野的梦想，将这一切都糅合在一起……丢勒能够以一种意想不到的复杂语言来诠释他无比复杂的灵魂，他的灵魂理性又感性、细腻又粗犷、

◇《四骑士》

丢勒，1497—1498，版画，39厘米×28厘米，卡尔斯鲁厄市立博物馆

天真又悲情，一丝不苟地反映各种漂泊不定、难以捕捉的形象。这样看来，就不难理解为什么丢勒会在此时此地成名，比德国的诗人和音乐家早了整整 300 年。

在所有德国人中，丢勒堪称德国本土的第一个全面杰出的代表。其他任何地方，无论是法国还是佛兰德斯，甚至是意大利，都不可能找到比博学的丢勒更典型的艺术家了。他对一切充满了好奇，同时研习多门学科，并孜孜不倦地把自己的研究成果融会。他是两个具有强大特色的时代的交汇点和余波。他既有中世纪的信仰、混合的力量、黑暗和丰富的象征主义，又有文艺复兴的不安于现状、大师们无穷无尽的透视法和永不疲倦的求知欲。他在各方面效仿达·芬奇，强烈的好奇心让他成为一位在迷宫里求索的、多才多艺的、近乎怪异的天才，各种思潮同时在他面前展开，但他的目的更为明确，试图建构起一种方法论。他是学识渊博的基督，想要在各方面的探讨中拯救世界。

丢勒用灵巧的双手、诗人的心、哲学家的头脑镌刻铜版，从未想要改变大自然的真实面目。他视大自然为"唯一的导师"，大自然的一切都让他兴致盎然。他目睹了基督教的传奇披上了德国的外衣，出现在德国的房屋和街道里，出现在纽伦堡附近的乡村里，出现在多瑙河附近的水域里，出现在嶙峋的怪石下面，出现在屋顶倾斜的木屋门槛之上，内心五味杂陈。复杂深沉的梦想游走在他的冥思之中，却从未脱离德国南部苗壮的平原，从未脱离遍植落叶松的山坡、牧场、溪流、沼泽、摇晃的桥梁，从未脱离他去意大利和佛兰德斯的途中经过的那些景点，从未脱离过葡萄园纵横的莱茵河两岸、森林、沟壑、黑森林和蒂罗尔地区的激流。

他收集各地的传说故事，并在威尼斯领略了东方风情，龙、喷

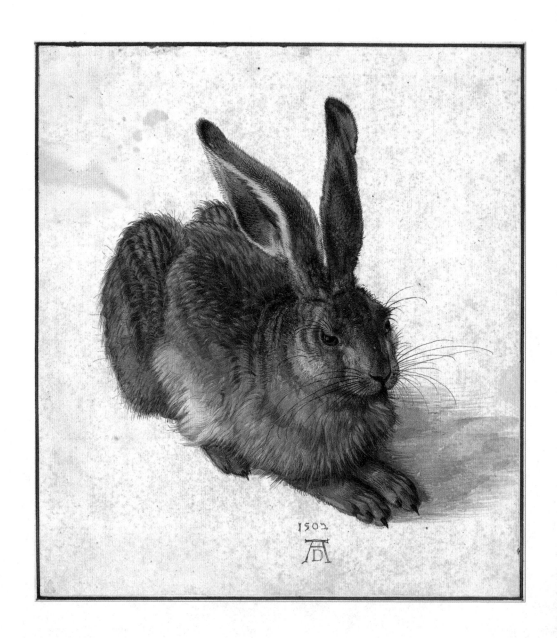

◇《野兔》

丢勒，1503，水彩和水粉，25厘米 ×22.5厘米，维也纳阿尔贝蒂娜博物馆

火怪兽、狮子和骆驼、纽伦堡住宅中的土耳其人形象、在哨楼和塔楼下经过的骑士以及尾随着他们的魔鬼和死神，都成为他作品中的题材。丢勒执着、耐心，再加上日本人式的明快和决断，当他用钢刀随意刻画出细致入微的景色时，确实同日本人很相似。他终其一生都在进行缓慢且广泛的探索，把积累起来的这些成果如实地运用到暗泽的铜版、秀美的木料和反光的画布之上。德国体形硕大的骏马、矫健的猎犬、野鹿、野兔、奶牛、在乡村烂泥里打滚的肥猪、各种飞禽昆虫，几乎都出现在他的爱情、家庭、市井、战斗的故事中，他坚硬的刻刀以敏锐的笔触满怀力量和柔情地勾勒出这些画面。无论是芳草动物的形态、在根部缓慢生长出的岩石上的苔藓、凶狠可怕的人类和动物、一切生灵、一切死物，还是锻铁打造的盔甲、各种武器、带有触角的头盔、带有徽章的旗帜，一切都牵动着他敏感的神经。他会为金银匠、铁匠、裁缝、武器制造商、印刷工人、出版商制作各种装饰图案。他还撰写各种教学专著。他热爱一切，不放过可以让自己的职业和精神尽善尽美的一切因素，一块枯木、一堆石块、田野中用绳子围起来的产业、天空中大片的乌云、翻腾的森林、沉重的妊娠过程、大地和空间之间神秘的协调，都逃不过他的眼睛。

如果说，丢勒对人性和丢在地上被啃了一半的骨头同样感兴趣，那么人性对他并不会有更多的吸引力；如果说，他曾经为大人物绘制肖像，并在坚硬密实的凸起部分署上自己的签名；如果说，他曾经见识过形形色色的男女形象，男的肌肉发达、粗鄙丑陋，散发出一种粗俗的美感，女的则膀大腰圆、脸孔浑圆，梳着沉重的发辫，那么在他描绘的树皮、葡萄藤、露出草丛的岩石上，可以发现同样的力量，发现对天地万物一视同仁的精神。在他的作品中，看

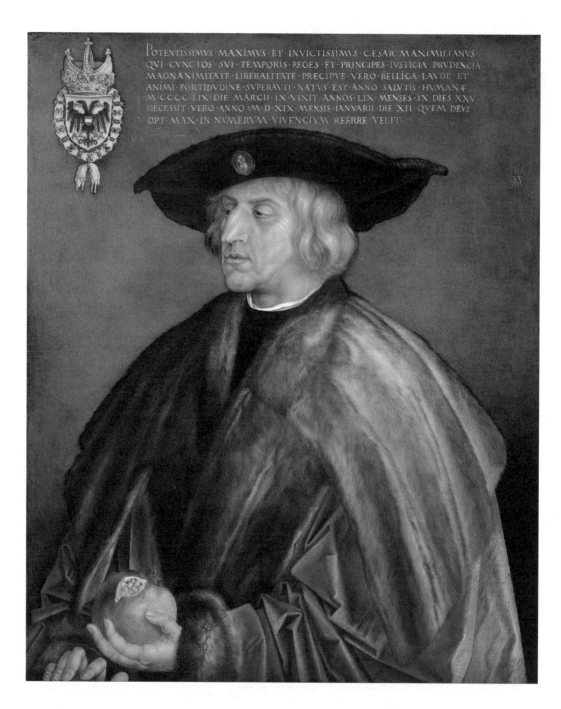

◇《马克西米连一世肖像》

丢勒，1519，木板油画，74厘米×61.5厘米，维也纳艺术史博物馆

不到意大利人连接各种形体的大胆曲线，看不到威尼斯人或弗拉芒人揭示世间万物不断渗透的细微变化，一切都同等重要，乍一看却是独立的、互不影响的……但是他笔下的每一个物体的形态是如此出神入化，如此细致入微，在他颤抖的笔触、不可捉摸和神秘莫测的特点中可以感受到每一个细节，一切都在颤抖，一切都在低语，一种隐约全面的动感让精细的画面栩栩如生。似乎大自然被有序地拼合起来，或者说是在我们眼前的杂乱无序中被复原。人类并非想把大自然带到人的层次，不想通过大自然来表达想法，而是希望大自然能够以数不清的声音来唱出永不休止的诗歌，其中也包括人类自己的声音——这已经属于德国泛神论的范畴了。它似乎不是宇宙万物被吸收到人体中去的产物，从人体中绽放出一种富有节奏的强大诗意，如同在印度的庙宇或法国大教堂里回荡着的诗歌一样醉人。它似乎表现出人的无助：武装的知识太多而无法进行分析，过于聪慧而无法没有成见，有取舍地学习眼前万物的各个方面。人类没有吸收大自然，而是被吸收到整个大自然中。

在客观世界里无法选择造型和谐并符合逻辑的各种元素已经构成了德国艺术的障碍。尽管德国艺术恰恰是表现种族集体意识的产物，而且这种意识推动着整个民族朝着明确的目标前进。对于德国艺术家来说，自然界万物都是平等的。他们能够研究我们所热爱的大自然中的每个元素，其耐心、技巧和意识超越了意大利人，法国人，荷兰人，弗拉芒人，甚至是日本人和中国人，其艺术敏锐性也能同这些国家的艺术家相媲美。与其他国家的艺术家不同的是，德国人不像我们赋予每一种事物以重要性，也不像我们以造型艺术来表达每一种事物所带来的感官、智力或道德情感。我们可以在两三位具有代表性的德国艺术家身上感受到某种伟大的灵魂，这种灵魂

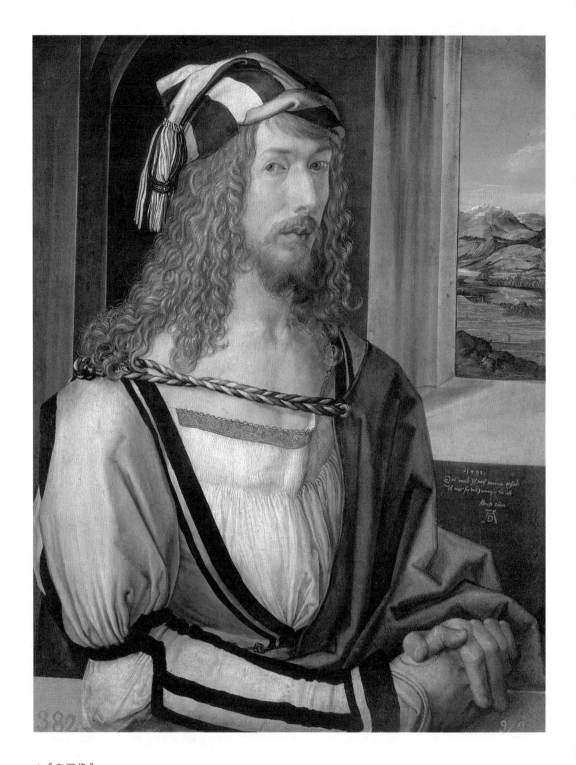

◇《自画像》

丢勒，1498，木板油画，52厘米×41厘米，马德里普拉多博物馆

永远无法被定义，就和在其他地方一样，它也无法归入生活一板一眼的激流中，与其他强大或优雅的灵魂汇合，来共同构成一种广泛的整体表达形式，一同在过去留下浓重的一笔，并清楚地向后人展现此时此刻人民的所思所感——这就是整个德国的历史。德国人擅长分析，但这种强大的分析能力造成各种事物因未加选择而堆积如山，堵死了综合分析的道路。

德国数学家没有发现万有引力；哲学家的心思则无比深沉，在逐一验证了法国人伏尔泰、让－雅克·卢梭、狄德罗和苏格兰人大卫·休谟的预言之后，居然没有发现进化论——当法国人拉马克提出进化理论时，同时期的黑格尔始终无法做出选择；100 年来引导着生物学家研究的伟大学说没有一个出自德国人的实验室，尽管他们拥有最为丰富的经验和观察报告；德国的能工巧匠也没有找到任何一种构成近代世界面貌的通讯和交通工具。德国人从来不走最笔直的道路来直入要害、切中逻辑本质。局部总是掩盖整体，他们的世界不是连贯的，而是由许多并列的片段组成的。在他们的画作里可以看到，他们对戟杆人脸一视同仁，不偏不倚地面对一块没有生命的石头和一个正在运动中的身体。他们绘制的自然景色如同一幅地图；在装饰建筑物时，无论是带有玩偶的挂钟还是基督教的"希望"与"信仰"雕像，他们都一样用心，打造挂钟和雕像的工序也一模一样。当他们用聪明才智和辛勤劳动建立壮观华丽的市场和教堂中殿时，总喜欢东拼西凑地挂上各种物件，一下子就毁掉了整体的美感。

在这里，我们看到了丢勒是如何第一个用如此混合的力量来体现德国泛神论的负面影响的；在这里，我们看到了德国人的悲观情绪是如何营造出一种看不见的氛围，裹挟着这位纽伦堡版画大师的

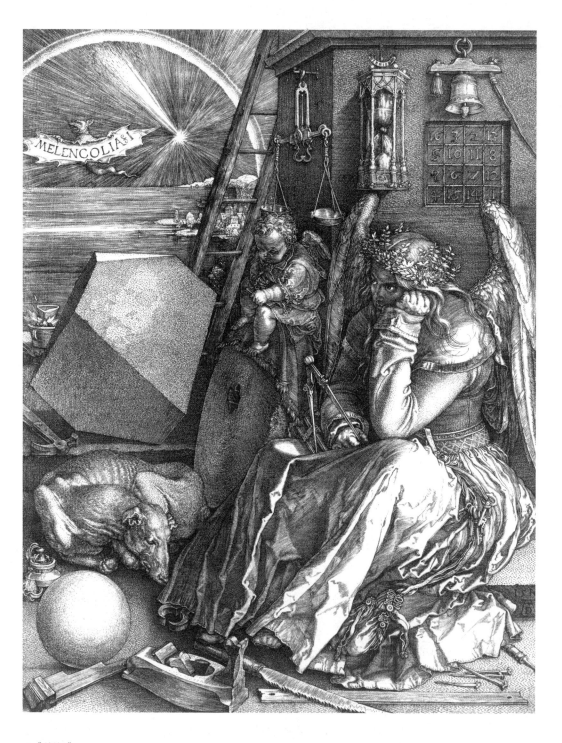

◇《忧郁》

丢勒，1514，版画，23.9厘米×18.9厘米，卡尔斯鲁厄市立博物馆

艺术创作的，比哲学家叔本华整整早了 300 年。德国艺术耐心、精准、复杂又不失诗意和真诚，哪怕自我牺牲也在所不惜，它是某种奔腾想象力的产物，源自深不可测的象征主义，尽管这种象征主义往往由于过于晦暗，以至于失去了自知之明。尽管它的光芒凝聚了强大的狂热和愉悦感官的能力，却发出人类无法做出选择的最终哀叹。沙漏记录着流逝的时光，丢勒作品里描绘的不是让人微笑的爱情，就是令人掩面哭泣的悲剧，抑或是死神正穿越爱情故事发生的静谧田园。他的版画《忧郁》可谓他所有作品中的集大成者，从中可以看到坐在战利品中央的人类天才已经被倦怠压垮，因为，虽然他长着巨大的翅膀，却丝毫没有掌握主旨。正如歌德笔下的浮士德一样，阿尔布雷希特·丢勒，在五光十色的大千世界里游走，不断地追寻着幻境，终究还是落了空。

04 || 悲观主义与音乐

　　无论什么人，无论他生活在什么时代，都是注定要受苦的，但是，只有出于分析的权利或需要，会导致他以悲观的角度来看待人生，此时他除了死亡以外看不到任何出路，怀疑自己痛苦的努力是否能为后人造福，或是至少能为他们提供帮助，那样的话即使自己心不甘情不愿，收获不到快乐也在所不惜。这种逆来顺受的失望情绪之所以让人感到惊讶，是因为它与发明创造和探索世界的勇气形成鲜明对比，是几乎所有德国思想家和艺术家的共同点。他们所在时代的种种不幸遭遇并不足以解释这种悲观情绪。15 世纪和 16 世纪初的德国同佛兰德斯和意大利一样繁荣，比当时被百年英法战争折磨得血肉模糊的法国幸福得多……然而，没有一块德国版画、一幅油画或一座浅浮雕不萦绕着死亡的气息，不是沙漏在那里细数时间的流逝，就是缺胳膊少腿。小霍尔拜因（Hans Holbein the Younger，约 1497—约 1543）的系列版画《死神之舞》反映的恰恰是德国的景象：死神的骨头在古老的手抄本书页间咯咯作响，抑或在激流穿过古老城市木桥的桩基时在彩绘梁柱上瑟瑟发抖。在生活的所有事件中都有死亡的参与：一具热心的骷髅正在助产，参与孩童们的嬉戏，在新人面前唱起婚礼进行曲，帮助吝啬鬼数金币，为农夫赶马，割断连接盲人和导盲犬之间的绳子，拉起乐师的琴弓，为君王戴上加冕时的王冠或头巾，在美女的镜子里顾影自怜，弹奏

Die Edelfraw.

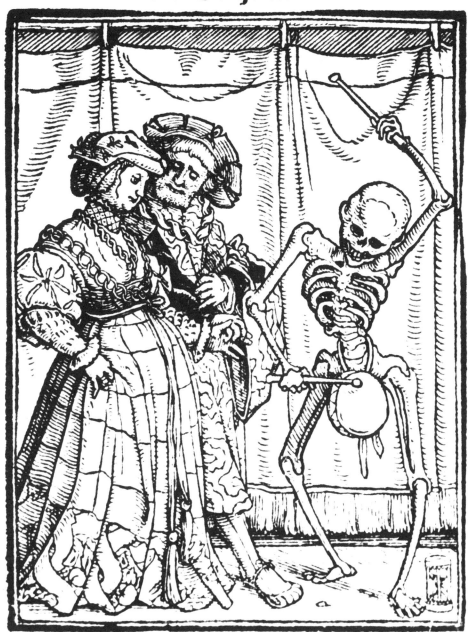

◇《死神之舞》插图

小霍尔拜因，1524—1526，木版画，6.5厘米×4.8厘米，巴塞尔艺术博物馆

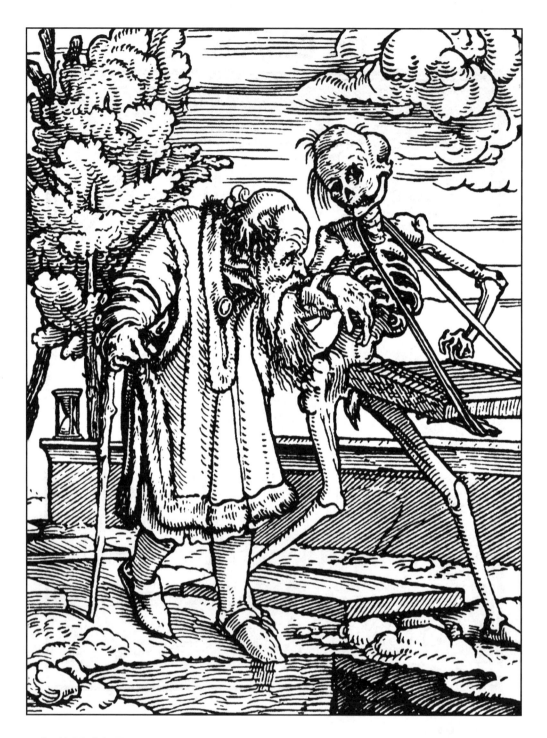

◇《死神之舞》插图

小霍尔拜因，1524—1526，木版画，6.5厘米 ×4.8厘米，巴塞尔艺术博物馆

动人心弦的小夜曲……他无处不在，见证了一个民族。德国人又是怎样从外界得到鼓励的？又是怎样以一种和谐的方式来记录井然有序的精神和世界的邂逅呢？德国的空间和土地的外观留在人们记忆里的只有漂浮不定的形象：不是时断时续的山峦、布满植物和岩石的迷人洼地，就是连接着牧场的连绵不断、单调乏味的松树林。这里始终是一些轮廓不清的大地的侧影、绿色和红色的乡野，死气沉沉的深绿色和深红色，密不透光，雾霭也晦暗不明。这里的大自然茁壮有力，却死气沉沉、起伏不平，缺乏可以轻松连接在一起的物体，缺乏能够幻化一切的明亮环境。那些在最简陋的房屋窗户上从上到下盛开的花火，也似乎黯然失色，失却了芳香。

　　天空中乌云密布时，这种一成不变的景色中并没有任何可取之处，人们的视线也不会从一处转移到另一处。弥散的蒸汽挥之不去，森林被整个掩盖，只露出树木鬼魅般的影子；整个河面被笼罩，只能在闪电的电光中看到浪尖上的一丝微光；花岗岩硕大的轮廓隐隐露出，城堡宛如在空间悬浮；所有的平面模糊了，蒸汽隐去并拆散了所有的线条——肉眼只能看到支离破碎、四散蔓延的大自然。当我们俯身观看其中一个云雾缭绕的景象时，只有凑得很近才能把各种景物看个真切，与其说我们掌握的是一组物体，不如说是一组声音。各种声音时抑时扬，时起时落：有流水潺潺、泉水呜咽，有鸭鹅嘎嘎、牛群哞哞，有鞭子噼啪、公鸡打鸣，有时钟嘀嗒、落叶萧瑟，有齿轮吱嘎、翅膀扑腾……这些不再是凝固的形象，而是渐渐现形的模糊梦境在头脑里逐渐消散的谜团。当灵魂不再可能选择形式上和谐的可见元素时，它寻求慰藉和庇护的需求会驱使它自我反省，以寻找情感上和谐的散乱元素。从此以后，人们不再绞尽脑汁让情感接受不可知的外界的支配，而是选择了自己，唱出自己的心

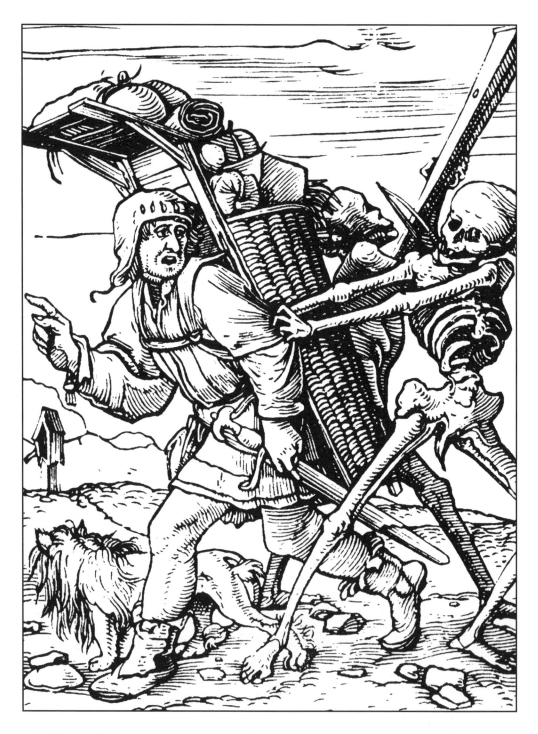

◇《死神之舞》插图

小霍尔拜因，1524—1526，木版画，6.5厘米 ×4.8厘米，巴塞尔艺术博物馆

声。我曾经看见德国小伙子来到威尼斯，背对着当地的宫殿演唱罗伯特·亚历山大·舒曼的歌曲，根本不去注意他身后雄伟的建筑物。我沿着莱茵河顺流而下时，也曾看见一群德国姑娘在经过回声岩时演唱海涅的诗歌改编的歌曲，对河中这块著名的礁石不屑一顾。日耳曼民族和斯堪的纳维亚民族的早期艺术源自北欧的峡湾和森林，它们势必会成为这两个民族精神活动的主干。在德国艺术中，唯有音乐脱离了分析化的陷阱，在用数学的形式表达最宽泛的想法时，造成一种完美的幻象。德国人勤劳、爱幻想的天性在音乐方面表现得淋漓尽致，因为这种天性在为德国人提供最精确方法的同时，又带来了最模糊的目标。这种天性具有绝无仅有的象征意义，通过一种伟大的灵魂，再加上无法确定的强大力量，表达出整个民族混乱的憧憬。几个世纪以来，日耳曼民族在无意识间同其他民族进行各种接触时，民族诗意的天性中积累起来大量漂浮不定的形体、混杂的色彩、弥散的情感，都为这种天性提供了巨大的财富。从歌剧《尼伯龙根的指环》到歌德的作品，一股混乱图像组成的激流几世纪以来流淌在德国人的精神里。丢勒就曾浸润在这一激流里却不自知；他是一位音乐家却不自知。尽管他的画作和版画登峰造极，对细节一丝不苟、技巧出神入化，可作品整体的形态并不明晰，更像是一种情感氛围的联想和暗示。这是一种主宰一切的精神情感，一切都为之服务。对于德国的艺术家工匠来说，想要从他们研究的物体中提炼出一种明确的主旨是不可能的。这种物体越明确，就越难捉住其主旨。其主旨总是先于作品而存在，而且游离于作品之外。

当丢勒在自己的领域里登峰造极时，马丁·路德（Martin Luther，1483—1546）把音乐当作自己的武器，用最纯正的语言来揭示德国人不知不觉积累起来的未知力量。从莱茵河到萨克森，从

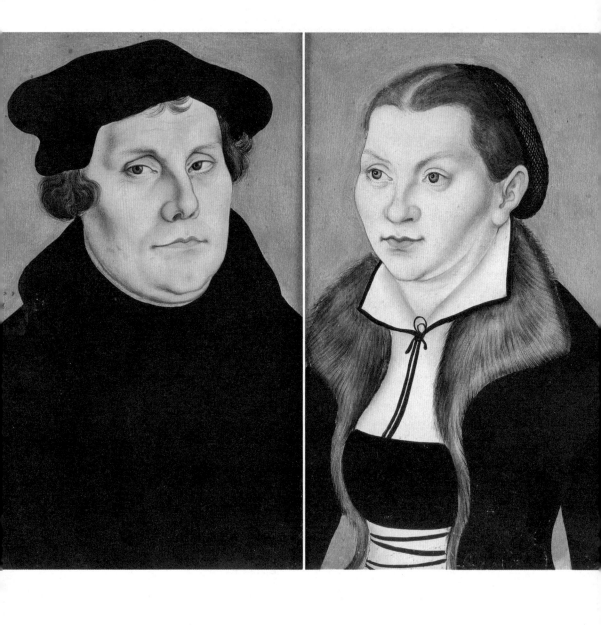

弗兰肯地区到波罗的海，德国那些手工业发达的城市就已经展现出自己的力量。罗马帝国的解体震撼了德国人的心灵，他们没有意识到，即使在意大利腹地，从乔托到安杰利科，从马萨乔到米开朗琪罗，艺术家们已经揭竿而起，从精神上反对缺乏忧患意识的各种社会力量的卑劣行径。德国人缺乏造型审美，无法理解意大利的叛逆精神所追求的感官美感，从而掩盖了其精神之美。所以说，德国的宗教改革从根本上是同意大利的文艺复兴运动唱对台戏的。

说起来，德国人这样也不是没有理由的。一个民族只能利用自己的土地和传统为其提供的武器。别的国家的人民用形体和色彩的形式朝着希望迈进；德国则是借助声音和话语。从扬·胡斯（Jan Hus，约1371—1415）到路德所进行的宗教改革是为了人类的发展而战，采用的是另一种语言和另一种理由，但其中的激情和信念则同伟大的意大利人如出一辙。路德一生经历了那个世纪的大风大浪。他是那种内心澎湃的人物，就像暗潮汹涌的大地一样。在他欢乐、激动和骄傲的心潮中奔腾着炽热的血液，再加上德国传统啤酒和肉汁的浇灌，胸中封闭的火焰不可遏制地喷射出来。他心怀文艺复兴的伟大精神。文艺复兴作为西欧各国人民义无反顾发起的伟大探索，经路德之手在北欧自成一格也就是理所当然的了。

但对此我们要谨慎对待。就算广大人民是在路德言语的煽动下才唱着歌跟随他的，那其实是人民的本能使然。他们唱着歌进入一座穹顶完美的教堂，可是三个世纪以来，这座教堂并不是那位反对造型艺术的天才给予他们的，而是他们的音乐天才自发建造起来的。当一位强势人物出现在人民面前，带领他们投入战斗，人民就会服从于这种信者甚众的模糊强大的希望。神学家认为哪里可以激起觉悟，他们就会激发起追求自由和幸福的正当和神圣的需求。悲剧及

其带来的意识的觉醒，只是英雄的心灵活动的舞台。如果说，民众的英雄主义是随着英雄嘴里吐出的话语而苏醒的，那么其动机却是较为具体的，英雄们只需将这些动机以最崇高的方式表达出来就可以了。对于大多数德国人民来说，他们并不想回到布道者的说教上去，而是要将德国人民从威胁他们发展的社会力量中解放出来。

即使德国表面上繁荣昌盛，从事手工业的小资产阶级也慢慢地积累起数不清的物质财富，但乡村的人民依然过着水深火热的日子。三分之一的土地掌握在教会手里。整个德国在经济上又被罗马牵着鼻子走。路德意识到自己错误地理解了人民追随他的含义，最终承认了军队的权威，因为他想要对抗教会势力就必须得到军队的支持。他不得不帮助新教贵族去镇压那些曾被他的话语鼓动起来的穷苦百姓。可怕的农民战争揭露了宗教改革的真正意义：一个阶级代替另一个阶级掌握了土地，并将两个世纪以来由于两大对立阶级的利益冲突而发展起来的畅所欲言的精神生活扼杀了。新教的胜利意味着整个德国放弃了自己的初衷。纽伦堡的光芒也随着湮灭了。

05 ‖ 艺术家与改革家

　　小霍尔拜因与众不同，虽说德国城市沦为废墟也曾连累他，导致他在 30 岁上为了逃难不得不离开巴塞尔去为英王亨利八世（Henry VIII，1491—1547）效力。德国的伟大画家，包括克拉纳赫在内，都是丢勒的同时代人。丢勒的两个弟子只比他年轻几岁：汉斯·凡·库勒姆巴什（Hans von Kulmbach，1476—1528）多多少少继承了他的风格，但用笔生硬；阿尔布雷希·阿尔特多费尔（Albrecht Altdorfer，约 1480—1538）则把时代的痛苦抛诸脑后，一心描绘亮丽的景色，他的口味有些怪异，他笔下的日耳曼森林掩藏在叶丛之中，在浪漫的血色残阳的余晖中燃烧。德国屋顶上的砖块、不透光的木料，最后一次在博格克麦尔的画布上投射出深红色和墨绿色的暗光，宣告奥格斯堡画派的消亡——这个画派同克里斯托弗·安贝格尔（Christophe Amberger，约 1505—1562）一起，只能听见霍尔拜因伟大的艺术那纯净但几乎消逝的余音了。阿尔萨斯大师马蒂亚斯·格吕内瓦尔德（Matthias Grünewald，约 1470—1528）曾描绘耶稣受难的景象：他的双臂被紧紧捆在十字架上，几乎被撕扯下来，双脚被长钉刺穿，遍体鳞伤、血肉模糊、惨不忍睹。

　　马蒂亚斯·格吕内瓦尔德确实是一位绘画大师，比丢勒、霍尔拜因，甚至克拉纳赫技高一筹。他擅长赋予色彩以悲剧性的特色，运用色彩来达到惊天地泣鬼神的效果。他悲情又庸俗，冷酷又无情，

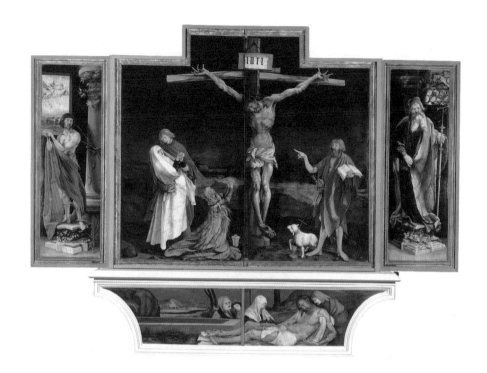

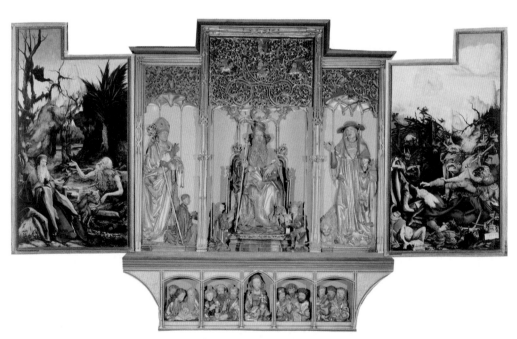

◇ 伊森海姆祭坛画第一和第三场面

格吕内瓦尔德，约1515，木板油画，336厘米×589厘米，科尔马恩特林登博物馆

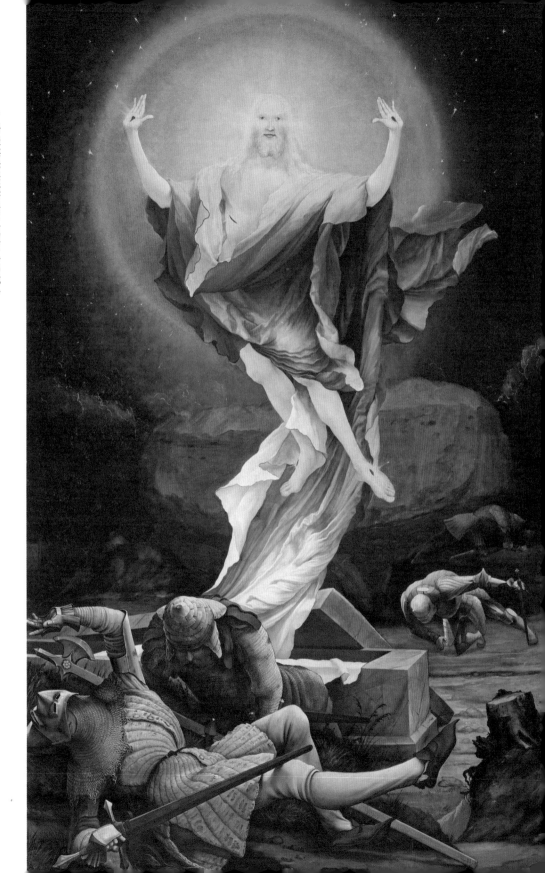

◇ 伊森海姆祭坛画第二场面（局部）

269 厘米 × 141 厘米

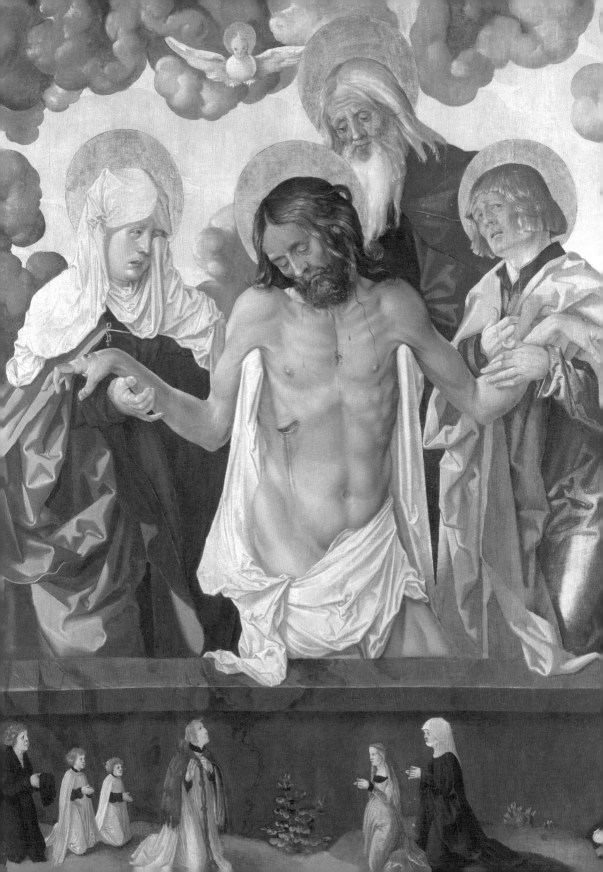

醉心于强权和暴行。16 世纪末有一位神秘雕刻家柯林斯（Colins），似乎终其一生都在为马克西米连的陵墓雕刻大理石像，达到了某种具有战斗气息的浪漫巅峰，虽说他的作品过于繁复，但充满着某种强烈的节奏感，从而摆脱了混乱的感觉。柯林斯来自佛兰德斯地区，可谓这个以自由严谨著称的流派的理论大师，尽管他的艺术精神是片段、不系统的。柯林斯的绘画厚实、庸俗，但渗进了空间和肌理，这在德国是前所未有的。但他没有把他的绘画秘诀传授给弟子汉斯·巴尔东·格里恩（Hans Baldung Grien，约 1484—1545），所以这种技法在他去世后就完全失传了。他的弟子格里恩听从了意大利艺术家专横的教导，在表现裸体时，喜欢将躯体拉长，让曲线变得浑圆，尽力将其完美化。霍尔拜因之后，德国就闭上了双眼，为的是更好地聆听人民反抗的声浪从内部升起。这种喧嚣声如同爱的召唤激荡不已，总是能在哭泣声中源源不断地再生，并和哭泣声交织在一起，朝着抚慰和胜利翻腾前进。直到后来贝多芬横空出世，用整个心灵谱写出伟大的交响乐章。

那么，当时是不是政教合一制度扼杀了德国艺术？德国艺术的式微是不是政教合一的最终体现？德国的创造天赋是否暂时枯竭了？如果这个情况发生在 50 年前，德国的王公贵族可能就不能插手宗教改革了。当内在力量渐渐枯竭，外界力量就会占据上风，某种宗教在政治上的胜利始终意味着渐渐孕育起该宗教的无私的信仰会逐渐消沉。16 世纪初，所有的德国艺术家都宣告了路德的来临，可当路德的声望如日中天之时，他的言论就开始失去民心。从哥特教堂时代开始，道德观念就主宰着德国的造型艺术，由于德国人无法在大自然里做出清楚的抉择，所以从未实现主体和曲线的协调。而主体和曲线同其他因素一起，通过在精神中建立起圆满连续的情

感（也就是和谐），从而解决了这个伤脑筋的难题。我们可以回想一下马萨乔或米开朗琪罗，他们就曾经不懈地同自己激情洋溢的天性中的冲动做斗争，为的是把自己的性格提升到哲学家的精神高度。我们只能想象丢勒德艺双馨，无欲无求，所以才能一辈子做一个好匠师、好儿子、好兄弟、好丈夫、好父亲、好公民。他的油画《四使徒》为路德的宗教改革事业歌功颂德。

这四位使徒在德国以如此坚毅的形象出现并非首次。1519 年，当路德刚刚发起德意志宗教改革之时，围着皮围裙的锅匠彼得·费舍尔（Peter Vischer the Younger，约 1487—约 1529）听从时代的召唤走出了自己的作坊。当时他周围的二流雕刻工匠已经把莱茵河流派的情感神秘主义挖了个底朝天，晦涩不明的《纽伦堡的圣母像》正是世俗精神的产物。而维尔茨堡的急性子画家提尔曼·里门施奈德则深受禁欲主义之苦，他笔下的女子玉手纤纤、发辫粗重、神情惊讶天真、冰肌玉骨、衣袍繁复，他想要让佛罗伦萨淡淡的优雅渗透到这些女性形象中去。彼得·费舍尔在自己不屈的精神世界里找寻明确的层面和立体感的奥秘。无论是用金属熔铸出刚正不阿的武士铠甲，还是在陵墓上竖起殉道使徒的雕像，当他和宗教改革的理论家们一起回归基督教的原始教义，不知不觉中，他在追求希望方面同文艺复兴步调一致，只不过所用的名义和多纳泰罗不同罢了。

他与丢勒同时期，甚至可能在丢勒之前，在洞悉各种力量的精神驱使下，推动了宗教改革家投入行动。大部分艺术家出于本能站在他这边，因为他们始终与那些能够清楚地用生命力量战胜死亡力量的人站在一起。他的强力、他的喜悦，从生命的力量中捡拾起朝光明四散开来的一切努力，每一个德国劳动者在自己昏暗的世界里憧憬的正是这种光明。当卢卡斯·克拉纳赫绘制宗教改革的两大代

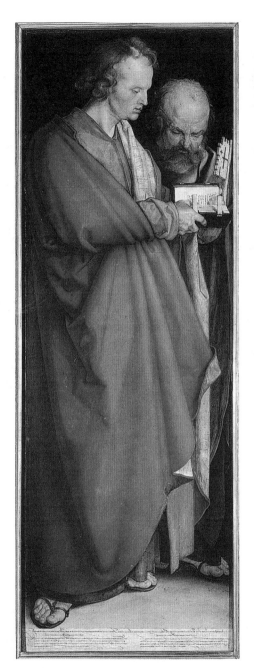
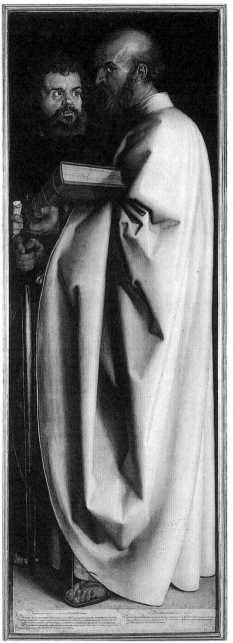

◇《四使徒》

　　丢勒，1526，木板油画，各216厘米 ×76厘米，慕尼黑老绘画陈列馆

表人物梅兰希通和路德的肖像时，是满怀着同情和敬意的，某种我们深切感受到的又不太了解的东西启发着我们。他在 75 岁时曾在米赫尔贝格沦为帝国的阶下囚，他当然不会说自己愿意看到新教的教义能够成功实施，比如将神像从教堂中驱逐出去、撕毁讲求享乐的诗歌、谴责信主得永生的说法、唯《圣经》独尊倡导用《圣经》取代文艺复兴的各种书籍，熄灭德国各地燃起的反抗之火，而丢勒和路德恰恰是其中最明亮的希望之光。克拉纳赫满怀孩童般的欣喜之情热爱那些讲求感官愉悦的战斗修士，他们动听的话语、高昂的情绪、笑容和激情都感染着他。他那些金黄耀眼的木刻版画洋溢着激情，在画面上可以看到一支奇怪的队列，行进者身穿开衩的上衣、尖头鞋子，骏马上披着考究的行头，马鬃被梳成一条条辫子，巨大的毛翎在风中随意翻卷，引起了民众热烈的评论。他将人类的古老歌谣用德国优美的画面表现出来，与德国散文诗如出一辙。他不像其他人那样是为了确保某个阶级的宗教或精神统治而创作，而是在萨克森乡间，鸟语花香的大自然中朗诵自己质朴的田园诗；他不像别人那样，这是因为在他的德国人灵魂里始终保留了情感上的纯真，而这恰恰是丢勒所没有的。德国的悲观主义从来没有影响过克拉纳赫，因为他与自己民族的所有大师都不同：他懂得如何作为艺术家而不是学者自发地进行选择。这也不是因为他能够让自己上升到拥有强大的综合概括能力——这种综合概括能力是能通过光秃秃和有节奏的构图表现出来的，主人公在形态的结构和运动中将分散的情感封闭起来，逐渐意识到世界是持续运动着的。在 15 世纪，克拉纳赫只能算是一位早期画家。但这位早期画家是格吕内瓦尔德之后首屈一指的色彩油画家，在德国所有画家中最擅长表现形式美。

虽说克拉纳赫并非滑稽可笑之辈，但这往往是表现自己真实本

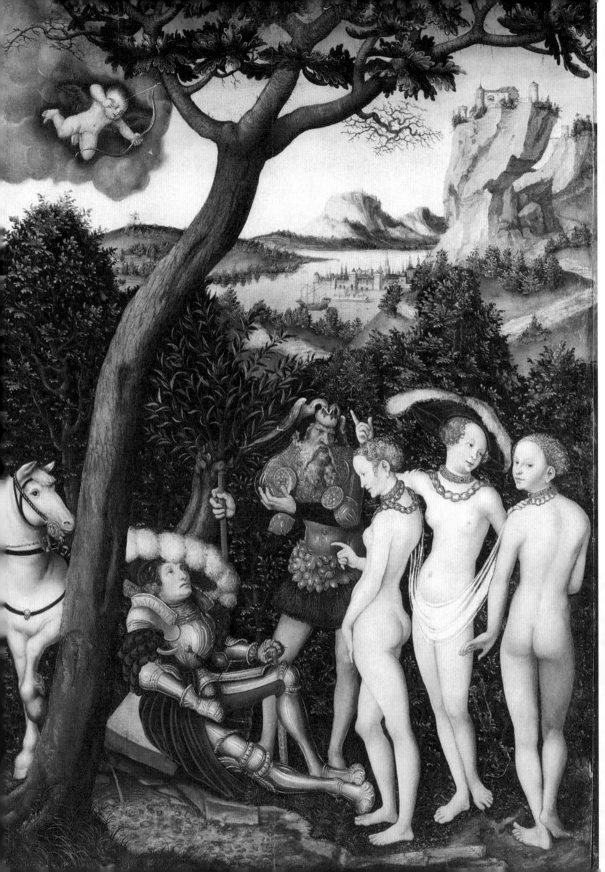

◇《帕里斯的审判》

克拉纳赫，1528，木板油画，102 厘米 ×71 厘米，纽约大都会艺术博物馆

◇《维纳斯和丘比特》

克拉纳赫，约1525，木板油画，81.3厘米 ×54.6厘米，伦敦国家美术馆

06 || 汉斯·霍尔拜因

　　汉斯·霍尔拜因[①]是德国文艺复兴时期最后一位大师，享年46岁。乍看过去，他纯朴的敏锐性与日益增长的意愿之间并无任何关联。他的意愿让他能够将复杂的德国灵魂蕴藏在同拉丁民族智慧一样有分寸的线条的优美起伏之中。但通过更细致的观察，就会发现这两者之间同宗同源。汉斯·霍尔拜因之所以钻研米开朗琪罗、达·芬奇、拉斐尔的素描，之所以离开巴塞尔前往威尼斯、曼多瓦、帕多瓦和佛罗伦萨学习壁画，其实只是为了从意大利大师们那里取经，希望能够在他们的帮助下摆脱克拉纳赫、丢勒、格吕内瓦尔德以及马丁·施恩告尔混乱画风的影响，从中分离出具有德国特色的更为明晰、更具造型艺术风格的成分。霍尔拜因笔触轻柔，如同微光掠过肉感的表面，坚毅如同嶙峋的脊骨，赋予面孔栩栩如生之感，蕴藏着精神和肌肉、骨骼和血液、灵魂时聚时散。如果把这位巴塞尔大师无与伦比的作品同其他大师的画作相比就会发现：无论是克拉纳赫明晰、柔和、野性的肖像画，还是丢勒紧凑的木刻版画，抑或所有德国艺术家的肖像画——从海因里希·阿尔德格雷弗（Heinrich Aldegrever，1502—1561）到汉斯·巴尔东·格里恩，从巴泰勒米·普里厄到克里斯托弗·安贝格尔，都存在着一种割不

[①] 本节中的汉斯·霍尔拜因均指小霍尔拜因。——编注

断的关联。

霍尔拜因从父亲这位奥格斯堡老画师那里继承了质朴的画风，忠实再现脸部线条，一丝一毫都不放过，有意识地还原大小不一的隆起和凹陷，通过眼珠嵌入眼窝，下巴和苹果肌的曲线，或塌陷或笔坚挺的鼻子，或凹凸或拉长的前额或太阳穴，来形塑自己独一无二的特点。意大利艺术家曾经指导他如何着重描绘这个部位，较少表现那个部位，告诉他在描绘脸部时只需勾勒出富有表情的顶端即可。他们也曾向他演示绘画技巧：如何填色，如何及时收笔，如何在空间内建立明确的立体感。但是仅此而已。即使霍尔拜因同他们一样有所取舍，但他的目的并不是总结概括，而是形成自己的风格。他并非想要通过归纳总结来获得放诸四海而皆准的真理，而是希望通过分析来获得特定的真理。他利用从意大利人那边学到的法宝来更好地在自我和周围寻找德意志的精髓，以便更好地去定义它。当他离开巴斯阿尔前往伦敦时，他呈现给英国人的依然是德国的风格。他所有严肃的大型肖像画都是在表现德国的风格，尽管细致入微，可同他的铅笔素描比起来，也许并不算炉火纯青。他画中的墙壁、桌子、家具的搁板上汇集了数百件物品，每一件都如同他笔下的人物那般精确，墨水瓶、地球仪、角规、手稿、圆规、放大镜和羊皮纸分别带着钢尖、皮棱、凸面镜、清晰可辨的字母，一件件清晰可见，明确勾勒出画面的场景和画中人的身份。

这位伟大艺术家首先看起来更像是一位伟大的学者。似乎，作为一名优秀的德国人，他赋予自己的使命就是将意大利人和弗拉芒人获得的真理凭自己的直觉一一检验。经过锲而不舍的钻研，他明白了为什么将两三种色彩结合在一起就可以产生原有的统一，就能赋予完美和纯净的快感，为我们提供有关事物和我们自身的信

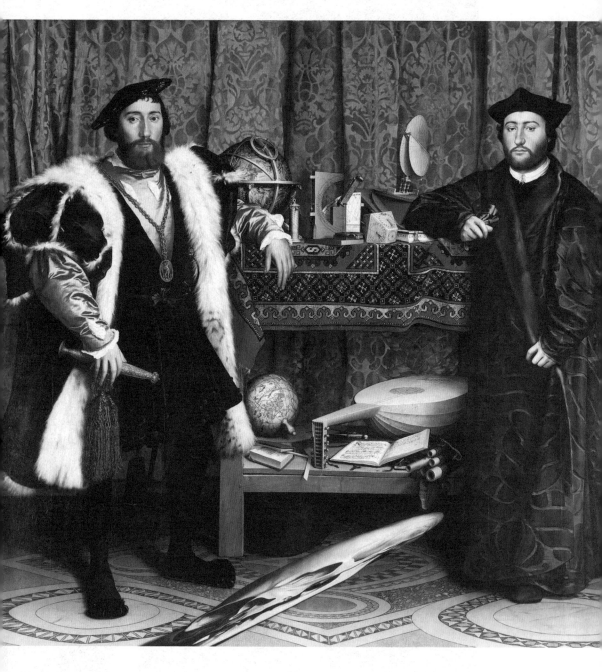

◇《大使们》

小霍尔拜因，1533，木板油画，207厘米 ×209.5厘米，伦敦国家美术馆

息——对此的研究此时已历经百年，人们却始终无法将研究结果聚合在一起。就像后来 18 世纪的德国思想家和 19 世纪的德国学者一样，霍尔拜因耐心、巧妙地将所有因素分离并重构，从而实现了其他民族一下子就捉住的和谐。但他掌握了科学方法以后，很快就上升到了一个惊人的高度！这些并列的和谐不再渗入可见的氛围之中，而是如同一个不可触碰的纯粹整体留在记忆之中。要知道，恰恰是这种氛围向威尼斯和荷兰的画家揭示了生命万物运动的本质。他笔下的红色、橙色、黑色不像是飘浮在深绿色上面，而是同画面肌理交织在一起，仿佛在石臼里被研碎，同衣服、工具和首饰的金属和玻璃、家具的木料、手上和脸上的皮肤以及眼珠里不透光的玻璃体一起，形成一个饱满的实体。这种暗淡的光泽并不会发光，但是似乎直入作品中央，形成一种冰冷的深邃感，某种蕴藏着多层奥秘的厚重感，如同深不见底的纯净水面。从这种意义上来说，霍尔拜因已经超越了布鲁日画派的早期画家。这些人的画作里使用的红色像血一样红，黑色像墨汁一样黑，如同幽暗的宝石。灵魂、空间、生动或停滞的肌理凝聚在一起，直到获得分子浓缩的极限，磨炼出金刚钻的密度。

不难理解，这位一心一意想要直入事物本质的画家，在同时期的所有画家当中，最成功地在画面中保留了这个时代最公正的精神，他是能在欲念的激流中慎思明辨的智者。要知道，在当时新教和天主教的激战中，不知有多少人被卷入这股激流之中。诚然，他和伊拉斯谟一样，目睹了执行火刑的柴堆、地牢里的各种刑具、烫在人民手心里的火把以及烙印在士兵手背上的烙铁。但在丧失激情的激流中，他镇定的目光始终在寻找能够表现激情的形态和运动，在这种激情的驱使下，他继续去找寻进一步的真实。

通过他的作品，我们看到了长矛和长枪在飞舞，骑兵、刽子手和雇佣兵耀武扬威。但武力中没有仇恨，也没有同情，所表现的不过是用来启发世人的一个人间景象。在无声的喧嚣之中，运动中健美优雅的形体一目了然，皮甲下的肌肉依稀可辨。就好像利刃切开血管，挑出筋骨，让生命以最血淋淋的混乱姿态来跟随艺术家专横的思想，当他在借酒浇愁时，似乎想要从脑海中剔除一切非视觉留下的印象。在霍尔拜因之前的德国大师已经像葡萄藤蔓一样扭曲人体四肢，而他则用这些螺旋涡卷来集中表现水果、树叶和裸体的儿童，用来丰富自己的版画和素描。通过坚持不懈的努力，他在有生之年里，成功地让有序的格局在德国的灵魂中得到延续。他还在自己强大的创造力之中加入了公正客观性。在他留下的那些肖像画中，都是一些嶙峋松垮的日耳曼大脸，隐藏在帽子的阴影之中。在所有绘画中，他无疑最细致、最有分寸地将自己临摹的对象完全如实地描绘出来。没有谁的目光比他更锐利，所以他对视觉错觉情有独钟，造成他的画中人正在看着我们的假象——可这种锐利的目光是不会盯着我们看的。再没有比他笔下圆睁的双眼、紧闭的双唇、沉思的额头和下颚更传神的了。再没有比他更能够同自己塑造的骨骼紧密地融合在一起，而且自己也在这种持续的艺术交流中塑造自我的了。这些生命体时而沉思，时而缄默，没有什么游离于外，也没有什么藏匿于内。霍尔拜因从来不会发挥自己艺术家的同情心来评论大自然及其最高级的表现形式，就连一颗头颅也不例外，除了这些形态显而易见的含义以外，他绝不做任何评论。不管是漂亮还是丑陋，所有这些面孔都散发出一种独特的纯洁光辉，成为其自身崇高性的无法捕捉的烙印。在他为自己妻儿绘制的画像中，他把自己所有的柔情都倾注到被透明头巾遮住的妻子的额头上，她神情忧郁凝重，

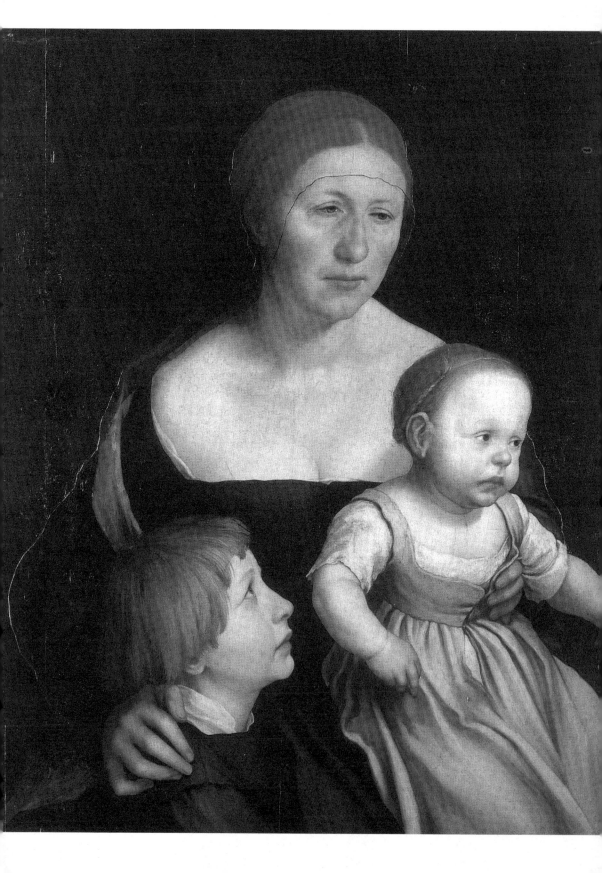

充满了人性的光辉，双膝上端坐着他们的两个孩子。

尽管在他身上看不到德国人的多愁善感，可正因如此，霍尔拜因成为德国造型艺术的顶尖大师。他细致入微的精确性、强大的分析和重构能力，都带有浓厚的德国人特征。但在所有德国艺术家当中，他是唯一懂得取舍的；只有他几乎从未把美好与奇特、本质与准确、深刻与复杂混为一谈；只有他曾经尝试从具体的真实事物中排除细节和次要因素，不带任何理想化因素，发掘出这种事物隐藏的逻辑；只有他曾寻求情感启蒙，而不是拘泥于形体。许多艺术家曾敞开心扉追求伟大艺术的真谛，而一种惊人的意志促使霍尔拜因在某些方面赶超了这些人。霍尔拜因因此成为德国绘画的集大成者也就不足为奇了。但他同时也是德国画坛的一个特例，因为他始终无法将自己的结构感运用到可见世界上去。尽管出现过霍尔拜因这样的人物，可在他死后，德国绘画依然是一片混沌，时不时发出模糊的呻吟。德国画家缴械投降了。直到有一天，德国音乐家们终于拿起了武器，发出兴奋的呐喊，并且完全陶醉在发现新大陆的狂喜之中。

◇《达姆施塔特圣母》

小霍尔拜因，1526—1528，木板油画，146.5厘米 ×102厘米，私人收藏

译名表

TRANSLATION TABLE

A

阿尔布雷希·阿尔特多费尔
Albrecht Altdorfer, 约 1480—1538

海因里希·阿尔德格雷弗
Heinrich Aldegrever, 1502—1561

克里斯托弗·安贝格尔
Christophe Amberger, 约 1505—1562

让－亨利·梅勒·德奥比涅
Jean-Henri Merle d'Aubigné, 1794—1872

B

让·班多尔
Jean Bandol, 活动于 1368—1381

雅各布·德巴尔巴里
Jacopo de' Barbari, 1440—1516

安德烈·波恩弗
André Beauneveu, 1335—1402

雅克布·克里斯托弗·勒布隆

Jacob Christoph Le Blon, 1667—1741

老迪里克·鲍茨

Dieric Bouts the Elder, 约1415—1475

布朗托姆

Brantôme, 约1540—1614

梅尔基奥尔·布鲁德拉姆

Melchior Broederlam, 1381—1409

乔托·迪·邦多纳

Giotto di Bondone, 1266—1337

皮埃尔·邦当

Pierre Bontemps, 约1505—1568

桑德罗·波提切利

Sandro Botticelli, 1445—1510

耶罗尼米斯·博斯

Hieronymus Bosch, 1450—1516

彼得·勃鲁盖尔

Pieter Brueghel, 约1525— 约1569

小彼得·勃鲁盖尔

Pieter Brueghel the Younger, 1564—1636

老扬·勃鲁盖尔

Jan Brueghel the Elder, 1568—1625

汉斯·博格克麦尔

Hans Burgmair the Elder, 1473—1531

C

本韦努托·切利尼

Benvenuto Cellini, 1500—1571

马丁·尚比日

Martin Chambiges, 1460—1532

让－西梅翁·夏尔丹

Jean-Baptiste-Siméon Chardin, 1699—1779

彼得鲁斯·克里斯蒂

Petrus Christus, 1410—1475

查理五世

Charles V le Sage, 1337—1381

查理七世

Charles VII, 1403—1461

约翰·加尔文

Jean Chauvin, 1509—1564

安盖兰·夏隆东

Enguerrand Charonton，1412或1415—1466

乔斯·凡·克利夫

Joos van Cleve，1485—1541

让·克卢埃

Jean Clouet，约1485— 约1540

弗朗索瓦·克卢埃

Francois Clouet，约1515—1572

吉里斯·凡·科克西

Gillis van Coninxloo，1544—1607

让·库辛

Jean Cousin，1500—1593

亚眠的科兰

Colin d' Amiens，1450—1500

柯林斯

Colins，生卒年不详

米歇尔·科隆布

Michel Colombe，约1430— 约1513

里昂的高乃依

Corneille de Lyon，1500—1575

卢卡斯·克拉纳赫

Lucas Cranach，1472—1553

克劳塞

Creuset，生卒年不详

D

阿尔布雷希特·丢勒

Albrecht Dürer，1471—1528

杰拉尔德·大卫

Gérard David，1460—1523

多纳泰罗

Donatello，1386—1466

E

伊拉斯谟

Erasmus，1466—1536

威廉·冯·埃尔

Wilhelm von Erle，生卒年不详

休伯特·凡·爱克

Hubert van Eyck，约1390—1426

扬·凡·爱克

Jan van Eyck，约1390—1441

F

玛索·托马索伊·菲尼格拉

Maso Tommasoii Finiguerra，1426—1464

让·德·拉封丹

Jean de la Fontaine，1621—1695

让·富凯

Jean Fouquet，约1420—1481

弗朗索瓦一世

François 1，1494—1547

马丁·弗雷米奈

Martin Fréminet，1567—1619

尼古拉·弗洛芒

Nicolas Froment，1435—1486

G

乔瓦尼·焦孔多

Giovanni Giocondo，约1433—1513

雨果·凡·德·古斯

Hugo van der Goes，约1430—1482

约翰·戈塞特

Jan Gossaert，约1478—1532

让·古戎

Jean Goujon，约1510—1566

汉斯·巴尔东·格里恩

Hans Baldung Grien，约1484—1545

马蒂亚斯·格吕内瓦尔德

Matthias Grünewald，约1470—1528

约翰内斯·古腾堡

Johannes Gutenberg，1398—1468

H

扬·桑德斯·凡·汉梅森

Jan Sanders van Hemessen，约1500—约1566

亨利八世

Henry VIII，1491—1547

汉斯·霍尔拜因

Hans Holbein the Elder，1460—1524

扬·胡斯

Jan Hus，约1371—1415

J

约翰二世

John II，1319—1364

贝里公爵

John of Berry，1340—1416

K

亚当·克拉夫特

Adam Kraft，约1460—1509

汉斯·凡·库勒姆巴什

Hans von Kulmbach，1476—1528

L

尼古拉斯·拉尼奥

Nicolas Lagneau，约1590—约1666

皮埃尔·莱斯科

Pierre Lescot，1510—1578

保罗·德·林堡

Paul de Limbourg，1388—1416

斯蒂芬·洛赫纳

Stefan Lochner，约1410—1451

路易十一

Louis XI le Prudent，1423—1483

路易十二

Louis XII，1462—1515

马丁·路德

Martin Luther，1483—1546

M

让·马鲁埃

Johan Maelwael，约1370—1415

弗朗索瓦·德·马莱伯

François de Malherbe，1555—1628

西蒙尼·马蒂尼

Simone Martini，1280—1344

西蒙·马米翁

Simon Marmion，1425—1489

昆汀·马西斯

Quentin Massys，1466—1530

马萨乔

Masaccio，1401—1428

凯瑟琳·德·美第奇

Catherine de' Medici, 1519—1589

儒勒·米什莱

Jules Michelet, 1798—1874

吉山明兆

Minchō, 1352—1431

汉斯·梅姆林

Hans Memling, 约1430—1494

莫里哀

Molière, 1622—1673

安东尼斯·莫尔

Anthonis Mor, 约1520—1577

让·莫斯塔特

Jan Mostaert, 1475—约1556

汉斯·穆雪

Hans Multscher, 约1400—1467

吉拉尔·德·奥尔良

Girard d' Orléans, ? —1361

伯纳德·凡·奥利

Bernard van Orley，约1491—1541

菲利贝尔·德洛姆

Philibert del' Orme，1514—1570

阿尔贝特·凡·奥沃

Albert van Ouwater，约1415—1475

P

迈克尔·帕切尔

Michael Pacher，约1435—1498

伯纳特·贝利希

Bernard Palissy，约1510—1590

约阿希姆·帕蒂尼尔

Joachim Patinir，约1480—1524

让·佩雷亚

Jean Perréal，约1450—1530

勃艮第公爵菲利普二世

Philip II，1342—1404

腓力四世

Philippe IV le Bel，1268—1314

菲利普·波

Philippe Pot, 1428—1493

热尔曼·皮隆

Germain Pilon, 约1525—1590

安东尼奥·皮萨内洛

Antonio Pisanello, 1395—1455

汉斯·普莱登武夫

Hans Pleydenwurff, 约1420—1472

黛安娜·德·普瓦捷

Diane de Poitiers, 1499—1566

巴泰勒米·普里厄

Barthélemy Prieur, 约1536—1611

弗兰西斯科·普列马提乔

Francesco Primaticcio, 1504—1570

R

纪尧姆·勒尼奥

Guillaume Regnault, 1450—1532

安茹的勒内一世

René of Anjou, 1409—1480

利吉耶·里希耶

Ligier Richier, 约1500—1567

提尔曼·里门施奈德

Tilman Riemenschneider, 约1455—1531

伦勃朗·哈尔曼松·凡·莱因

Rembrandt Harmenszoon van Rijn, 1606—1669

朱利奥·罗马诺

Giulio Romano, 1499—1546

彼埃尔·德·龙沙

Pierre de Ronsard, 1524—1585

罗索·菲奥伦蒂诺

Rosso Fiorentino, 1495—1540

彼得·保罗·鲁本斯

Peter Paul Rubens, 1577—1640

S

汉斯·萨克斯

Hans Sachs, 1494—1576

马丁·施恩告尔

Martin Schongauer, 约1430—1491

阿洛伊斯·塞尼菲尔德

Alois Senefelder, 1771—1834

天章周文

Tenshō Shūbun, 约活动于5世纪

克洛斯·斯吕特

Claus Sluter, 约1340— 约1405

阿涅丝·索雷

Agnès Sorel, 1421—1450

维特·斯特斯

Veit Stoss, 1447—1533

老约格·希尔林

Jörg Syrlin the Elder, 约1425—1491

T

雪舟等杨

Sesshū Tōyō, 1420—1506

V

提香·韦切利奥

Tiziano Vecellio, 1490—1576

弗朗索瓦·维庸

François Villon, 约1431—1474

彼得·费舍尔

Peter Vischer the Younger, 约1487—约1529

梅尔滕·德·福斯

Maerten de Vos, 1532—1603

W

罗希尔·范德魏登

Rogier van der Weyden，约1399—1464

康拉德·威特

Konrad Witz，1410—1446

米歇尔·瓦格莫特

Michael Wolgemut，1434—1519

Z

巴多罗买·蔡特布罗姆

Bartholomäus Zeitblom，约1450—约1519

图书在版编目（CIP）数据

更新：文艺复兴影响下的法德 / （法）艾黎·福尔
著；明媛译 . -- 北京：中国广播影视出版社，2022.10
（世界艺术史；6）
ISBN 978-7-5043-8606-9

Ⅰ . ①更… Ⅱ . ①艾… ②明… Ⅲ . ①文艺复兴－艺
术史－法国②文艺复兴－艺术史－德国 Ⅳ .
① J156.509.3 ② J151.609.3

中国版本图书馆 CIP 数据核字 (2020) 第 266823 号

世界艺术史06·更新：文艺复兴影响下的法德

（法）艾黎·福尔　著
明　媛　译

责任编辑　房　远　许珊珊
装帧设计　微言视觉 ｜ 苗庆东　沈君凤
责任校对　龚　晨

出版发行　中国广播影视出版社
电　　话　010-86093580　010-86093583
社　　址　北京市西城区真武庙二条9号
邮　　编　100045
网　　址　www.crtp.com.cn
电子信箱　crtp8@sina.com

经　　销　全国各地新华书店
印　　刷　肥城新华印刷有限公司

开　　本　889毫米×1194毫米　　1/16
字　　数　144（千）字
印　　张　12
版　　次　2022年10月第1版　　2022年10月第1次印刷

书　　号　ISBN 978-7-5043-8606-9
定　　价　69.00元